MODERN ART

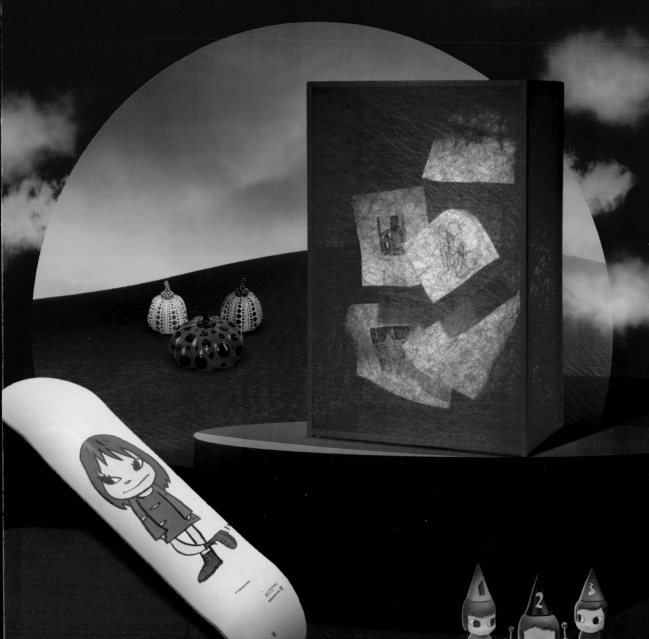

當代潮藝術展
2024 4/17 ㊂ -5/18 ㊅

XUàn 絢彩藝術中心
Art Research Center

侏羅紀台北旗艦店 | 台北市民權東路二段17號B1　TEL | 02-2593-3977

藝術吸引力與藝術行動力

　　今年8月陪女兒到加拿大時剛好Banksyland巡迴到多倫多,我們恭逢其盛,趕緊上網買票。在所剩無幾的預約時段中搶下了票。

　　預約當天不敢排其他行程,早早就到附近等候,沒想到在看似一般住宅區中,突然看到大排長龍,我突然意識到為何買票時要分時段了。每半小時一場次,這意謂著這不大的展覽,卻吸引了成千上萬的人在短短數天內前來觀賞班克西(Banksy)的展覽。

　　到現在班克西(Banksy)是誰?都還被熱烈的討論著。維基百克上寫著班克西是一名匿名的英國塗鴉藝術家,甚至有人認為班克西不僅是一個人,應該是一個組織,不然不可能能做這麼多事。就是因為班克西匿名,讓更多人好奇,想一窺究竟。

　　姑且不討論班克西是誰,但我們都看到了班克西成功的抓住了世人的眼球,讓塗鴉藝術從造成城市髒亂的角度,變成城市藝術的代表。而當2018年10月在倫敦舉行的蘇富比拍賣會班克西的氣球女孩作品以104萬英鎊(約新台幣3991萬元)落槌時,在場的人員突然聽到碎紙機的聲音,畫就這樣被藏在畫框中的碎紙機裁切成條狀,然後裁切到一半時停止。新聞畫面在所有人的瞠目結舌表情中,傳播全世界,然而同一件破碎作品到了2021年拍賣會卻以7億台幣的驚人價格成交。

　　深入班克西的世界可以很清楚的了解他的反戰立場,他是用藝術發揮他的影響力、用藝術激發更多人討論、用藝術讓更多人認同他的主張。所以藝術不僅是欣賞而已,從班克西的藝術來說,藝術更可激發為行動。在參觀Banksyland之後,我覺得我也用行動支持了反戰的議題,參與了一場社會運動。

THE BOAT MAN

日本銘德貿易株式會社

從事日本知名品牌二手遊艇銷售

Message from The Boat Man who love a ocean.

マリンスポーツ　海の上で水しぶきを浴びながら風を切る爽快感を体感してみませんか?

巡航
クルーズ

ボートクルージング　ボートの上でのんびり優雅な時間を過ごしませんか?

旅行
遊びに行こう

海の最速スプリンターと対決!VS カジキ!

外洋トローリング

船釣
ボートフィッシング

Our Office

日本大阪府泉佐野市日根野7214

More Information

https://www.facebook.com/THE.
BOAT.MAN.TAIWAN/

CONTENTS

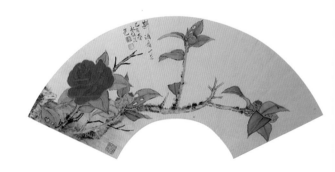

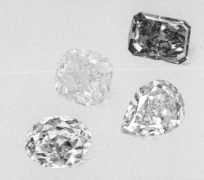

藏逸 Art+
Palace of Art and Life

發　行　人 / 伍穗華
藏逸編輯部 / 林恆生、周書香、蕭志利、陳立健
美 編 組 長 / 侯信志
美 術 設 計 / 林可庭、何旻霓
攝 影 組 長 / 王公瑜
企畫選書人 / 賈俊國

總　編　輯 / 賈俊國
副 總 編 輯 / 蘇士尹
編　　　輯 / 黃欣
行 銷 企 畫 / 張莉滎、蕭羽猜、溫于閎

發　行　人 / 何飛鵬
法 律 顧 問 / 元禾法律事務所王子文律師
出　　　版 / 布克文化出版事業部
　　　　　　台北市中山區民生東路二段141號8樓
　　　　　　電話：(02)2500-7008　傳真：(02)2502-7676
　　　　　　Email：sbooker.service@cite.com.tw
發　　　行 / 英屬蓋曼群島商家庭傳媒股份有限公司城邦分公司
　　　　　　台北市中山區民生東路二段141號2樓
　　　　　　書虫客服服務專線：(02)2500-7718；2500-7719
　　　　　　24小時傳真專線：(02)2500-1990；2500-1991
　　　　　　劃撥帳號：19863813；戶名：書虫股份有限公司
　　　　　　讀者服務信箱：service@readingclub.com.tw
香港發行所 / 城邦(香港)出版集團有限公司
　　　　　　香港九龍九龍城土瓜灣道86號順聯工業大廈6樓A室
　　　　　　電話：+852-2508-6231　傳真：+852-2578-9337
　　　　　　Email：hkcite@biznetvigator.com
馬新發行所 / 城邦(馬新)出版集團Cite(M)Sdn.Bhd.
　　　　　　41, Jalan Radin Anum, Bandar Baru Sri Petaling,
　　　　　　57000 Kuala Lumpur, Malaysia
　　　　　　電話：+603-9057-8822　傳真：+603-9057-6622
　　　　　　Email：cite@cite.com.my
印　　　刷 / 凱林彩印股份有限公司
初　　　版 / 2024年1月
定　　　價 / 380元
I B S N / 978-626-7337-86-8
E I S B N / 978-626-7337-83-7(EPUB)

城邦讀書花園　布克文化
www.cite.com.tw　WWW.SBOOKER.COM.TW

侏羅紀集團在台灣設有切割廠、鑲工廠及設計中心，在台北擁有200坪的展示空間，在桃園有700坪的寶石博物館、仍堅持「親訪原礦產區」的初心，並以獨到的設計風格，賦予寶石全新的生命力。

集團旗下包括侏羅紀博物館、藏逸拍賣、絢彩藝術中心、藝信股份有限公司、安塔貿易有限公司。

侏羅紀擁有台灣唯一寶石博物館，展出全球60國礦藏。館內定期舉辦藝術家作品展覽、音樂會，教育與藝文講座。

藏逸拍賣自2011年創立以來，以獨到的眼光和專業服務，網羅全世界最稀有的各式鑽石彩鑽、寶石收藏、藝術畫作等。亦與全世界各地的鑽石寶石鑑定中心、畫廊、藝術中心緊密合作，提供專業的收藏需求，成功地吸引全球藏家來台競標，晉身為國際級拍賣會。

服務窗口／

侏羅紀台北旗艦店
台北市中山區民權東路二段17號
TEL：(02)2593-3977
FAX：(02)2593-3970

侏羅紀博物館
桃園市蘆竹區新南路
一段125號 B1
TEL：(03)212-2990
FAX：(03)311-1279
https://jurassicmuseum.com.tw/

絢彩藝術中心｜竹北店
新竹縣竹北市自強三路79號
TEL：(03)658-8366
FAX：(03)658-7353

絢彩藝術中心
台北｜桃園｜新竹
TEL：0975-736-601

藏逸拍賣
TEL：0800-300558｜0901-322-558
https://auctionhouse.tw

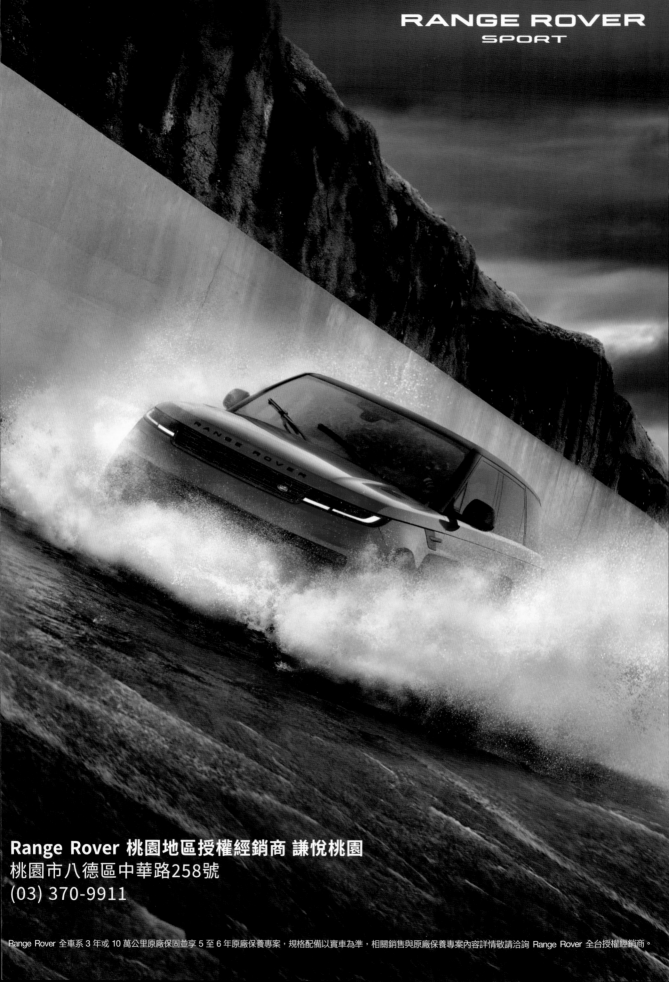

RANGE ROVER
SPORT

Range Rover 桃園地區授權經銷商 謙悅桃園
桃園市八德區中華路258號
(03) 370-9911

蕭瓊瑞

國立成功大學歷史系所名譽教授、台灣美術史學者

贗品與真跡

COUNTERFEIT AND AUTHENTIC

最近接受某專業單位的委託，鑑定一件膠彩四聯屏，由於申請鑑定的收藏家，將作品直接冠名為某名家之作，鑑定單位最後作出的鑑定報告，結論為「贗品」。

看了鑑定單位寄來的報告結論，心中不免生發「不捨」與「難過」的複雜情緒。事實上，純就該作的品質論，這是一件相當不錯的作品；但只因未有作者真正的署名，而是題記名號，因此收藏家推測可能為某名家之作，乃以名家之名請求鑑定。經由多方證據，包括「鈐印」等，參與鑑定的委員，一致認同此作應非被指名的那位名家手筆；但仍屬非泛泛之作，具一定藝術價值。

對那位不知名（其實尚待考證）的真正作者而言，作品被判定為「贗品」，應屬相當不公平之事；收藏家認定為其他名家之作，可能只是一種基於市場考量的作為，但真正的作者卻必須背負造作「贗品」的污名。

事實上，捨去「名家」、「非名家」的品牌考量，現代的藝術品研究，越來越不講究作品的「真」、「偽」判定，而是回到「好」、「壞」的品質認定。這樣的現象，特別是在古書畫的研究上，以往的藝術史研究，講究「真」、「偽」，是帶著強烈的「古董鑑定」的角度，講究的是古董（包含書畫）的歷史價值；但今日的藝術史研究，脫離「古董」的「真」、「偽」判定，更看重的則是藝術品本身創作表現的品質「優」、「劣」。

舉例而言：台北故宮的〈早春圖〉，儘管有學者從「筆法」、「墨色」的細微處，去懷疑可能並非郭熙的真跡；但從〈早春圖〉本身構圖的玄妙、皴法的靈動，表現了初春「驚蟄」時節萬物甦醒的大自然氣韻，即已足夠認定為曠世偉作。

贗品與真跡，涉及「品牌」的問題；如果有一件「Nike」的成品，被評斷為「幾可亂真」；那對本身就是找人代工的「Nike」而言，這件成品，到底是「贗品」或「真跡」？確實耐人尋味。只不過非「Nike」出品而掛名「Nike」，那已涉及法律刑責的問題，卻無關乎收藏者是否接納、欣賞的品質問題。

徘徊在感性與理性之間-窺視框外的世界

Matías Sánchez

馬蒂亞斯・桑切斯畫展

2024
02/14 Wed. -03/12 Tue.

XUàn
Art Research Center
絢彩藝術中心

侏羅紀台北旗艦店
台北市中山區民權東路二段17號
(捷運中和新蘆線-中山國小站4號出口前行400米)
02-2593-3977

塗鴉藝術序文

撰文◎藏逸編輯部

塗鴉藝術歷史源遠流長，承載著社會變遷、文化交融以及創意表達的不同面向。塗鴉，作為一種源於街頭的藝術形式，已成為當代藝術和文化的重要一環。

塗鴉藝術的根源可以追溯到古代，許多古文化中都留下了牆壁上的繪畫和圖案，這些圖案反映了當時的社會和生活。然而，現代塗鴉藝術的興起可以追溯到 20 世紀初期。20世紀 60 年代，美國紐約市的地鐵系統成為塗鴉藝術的主要表現場所，年輕人們在地鐵車廂上留下色彩繽紛的塗鴉作品，開始了塗鴉藝術的風靡。

隨著時間的推移，塗鴉藝術逐漸走出地鐵，拓展到城市的各個角落。塗鴉藝術家開始使用不同的媒介和技巧，從噴漆到貼紙，從壁畫到雕塑，塗鴉的形式愈加多樣化，這些藝術家們透過作品表達了他們對社會議題、文化認同和個人情感的看法。

1970 年代，塗鴉藝術進入了一個新的階段，被譽為塗鴉運動。紐約市的南布朗克斯地區成為了這一運動的中心，許多藝術家在這裡進行了創作。這一時期的塗鴉藝術家們開始在作品中探討種族、階級和社會不平等等議題，他們通過作品表達了對社會現實的關切。

1980 年代，塗鴉藝術進入了全球舞台，從美國擴散到歐洲、亞洲等地。許多國家和城市開始接納塗鴉藝術，並為藝術家提供合法的空間來展示創作。同時，塗鴉藝術也開始受到商業的影響，一些品牌和公司開始與藝術家合作，將塗鴉藝術應用於廣告和產品設計中。

21 世紀以來，塗鴉藝術持續演變和創新，數字媒體的興起為藝術家提供了新的創作平台，虛擬現實、增強現實等技術也被運用於塗鴉藝術中。塗鴉藝術不僅僅是在城市街道上的創作，它也在畫廊、博物館中展示，成為受人尊敬的藝術形式之一。

塗鴉藝術的演變反映了社會的變遷和文化的多樣性。它不僅是一種藝術形式，更是一種表達、交流和創新的方式，為我們呈現了一幅多元、充滿活力的當代藝術畫卷。
塗鴉藝術歷史的壯麗畫卷，總是瀰漫著創意的氛圍和多元的風貌，來自不同國家和背景的藝術家們，為這項藝術形式注入了獨特的生命力。

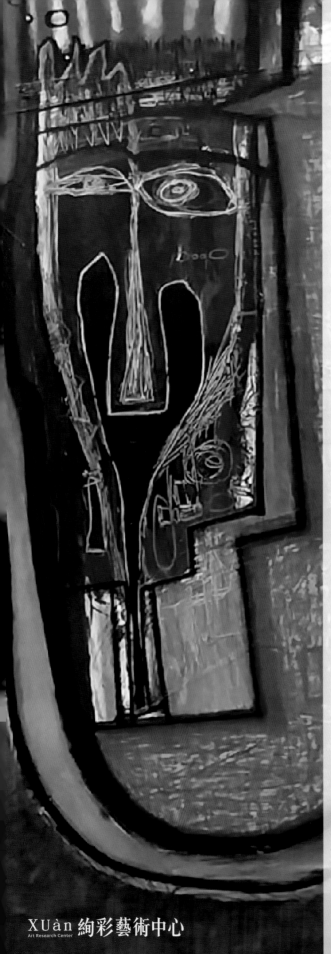

畫如其人

賴棟材個人展

2024

3/06 - 4/07(日)

03/09 (六) 14:00
開幕茶會

絢彩藝術中心FB粉絲團

Jurassic
MUSEUM
侏羅紀博物館

桃園市蘆竹區新南路一段125號B1
TEL：03-212-2990

XUàn 絢彩藝術中心
Art Research Center

I am not a real person, I am a legend

我不是一個真實的人
我是一則傳奇

Jean-Michel Basquiat

撰文◎周書香

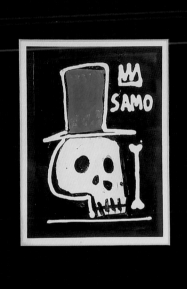

Basquiat - 藍帽骷髏頭，13.5x18cm，1980 年

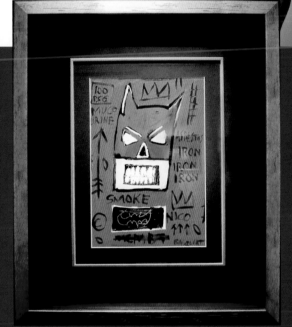

Basquiat - Batman，21.5x31cm

20 世紀末塗鴉藝術的先驅

尚-米榭‧巴斯奇亞 (Jean-Michel Basquiat) 在塗鴉藝術中扮演著重要的角色。他的作品充滿原創性和表達力，充分展現他對當代文化和種族議題的關注。20 世紀末塗鴉藝術的先驅和偉大藝術家，他的生平、作品風格和藝術影響深遠，成為了當代藝術的重要代表之一。

Basquiat 於 1960 年 12 月 22 日出生在美國紐約的布魯克林區。他的母親瑞尼，是一位波多黎各裔的家庭主婦，而父親格拉德溫則是海地裔的成功會計師。Basquiat 從小就表現出對藝術的濃厚興趣，他的母親經常鼓勵他繪畫，並購買畫材供他創作。他從八歲起就參加藝術班，展示出驚人的繪畫天賦。

Basquiat - 無題，11x15cm

在成長過程中，Basquiat 對街頭文化、音樂和畫家如彼得·布魯赫、賽尼·維爾特和瓦爾特·戈羅斯等當代藝術家的作品產生了濃厚的興趣。他經常在紐約的地鐵站、建築物上進行塗鴉，並以「SAMO」（Same Old Shit）簽名，這個簽名迅速在紐約的街頭走紅。他的塗鴉作品充滿著社會批判和政治觀點，表達對種族歧視、社會不平等和政治不公的關注。

1980 年代初，Basquiat 的藝術生涯迎來了重要的轉折點。他開始將塗鴉風格帶入畫廊，並在藝術界嶄露頭角。他的作品結合了塗鴉、插畫和抽象表現主義，呈現出強烈的視覺效果和情感共鳴。他的作品風格極具辨識度，充滿原創性和情感，常常通過線條、文字和圖像交織而成，表達對種族、身份和社會議題的獨特看法。

1981 年，Basquiat 與畫家 Andy Warhol 成為朋友和合作夥伴，兩人開始合作創作一系列作品，將抽象表現主義和流行文化元素融合在一起。這些作品展現了 Basquiat 與 Warhol 對藝術、社會和文化的共鳴，也突顯了 Basquiat 作為一位當代藝術家的獨特視角。

然而，Basquiat 的生命卻充滿了戲劇性。儘管他在藝術界獲得了廣泛的認可，他的內心卻長期受到掙扎和不安的困擾。他於 1988 年因藥物過量去世，結束了年僅27歲的生命。

Basquiat 的藝術作品在他的一生中經歷了許多階段，從街頭塗鴉到畫廊作品，他在藝術史上留下了獨特的烙印。他的作品受到許多後來的藝術家的影響，並在全球各地的博物館和畫廊中受到珍視。他的藝術影響深遠，為塗鴉藝術帶來了新的視角和可能性。

總而言之，Jean-Michel Basquiat 是一位塗鴉藝術家、畫家和文化先驅，他的藝術風格和影響力在藝術界和社會中都具有重要地位。他的作品彰顯了他對社會議題的關注和對藝術的熱情，他的短暫生命卻永遠地影響了藝術世界。

The urge to destroy is also a creative urge

對於破壞的嚮往
同時也是一種對創造嚮往

Banksy

撰文◎周書香

　　班克斯 Banksy 全球最神秘的英國塗鴉藝術家，以其政治性和社會性的作品聞名。他的作品常常蘊含深刻的思考和議題，透過塗鴉，他用幽默和諷刺揭示現實中的問題。

　　這個名字已經成為現代藝術界的代名詞，他是塗鴉藝術的傳奇。然而，關於他的真實身份，外界依然一無所知，他的匿名性成為他作品背後神秘和引人入勝的一部分。Banksy 的作品遍布全球，從街頭、牆壁到博物館和拍賣會，他的影響力不僅局限於藝術領域，更延伸至社會和政治。

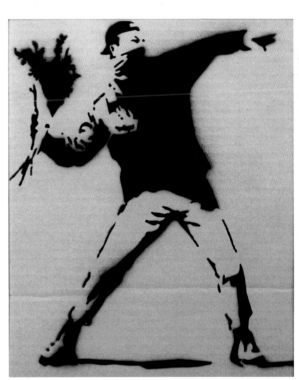

《暗黑迪士尼樂園 - 擲花者 Dismaland-Flower Bomber》
2015 年 綜合媒材，尺寸：35.5*28cm

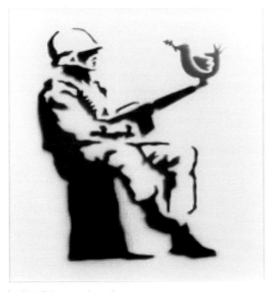

《和平戰士 Soldier of Peace》
2015 年 手工原作噴畫 尺寸：20.5x25.5cm

　　Banksy 出生於英國布里斯托，他的作品始於 1990 年代，最初是在布里斯托的街頭牆壁上。他的作品風格鮮明，簡單的圖案和鮮豔的色彩，常常帶有諷刺和批評的元素。他的塗鴉作品除了在英國外，還遍布了全球各地，從倫敦、紐約到巴黎、巴勒斯坦，無所不在的留下他的足跡。

Banksy 的作品不僅僅是美學的表達，更是社會和政治議題的評論。他的作品經常嘲笑政治家、揭露社會不公，引起觀眾深思。他的作品《女孩與氣球》將一個飄出的紅色氣球比喻成純真的夢想，呼籲人們不要輕易讓夢想飄散。他的作品《大象在房間裡》則諷刺了社會對於重大議題的無視。

然而，Banksy 的作品不僅僅在街頭留下印記，他還曾多次進入博物館和藝廊。他以別具一格的方式，將作品潛入名畫中，創造了全新的藝術體驗。他在大英博物館、紐約大都會藝術博物館等地放置了偽裝的作品，以幽默和獨特的方式與傳統藝術進行對話。

Banksy 的作品在藝術市場上也引起了廣泛關注。他曾在拍賣會上拍出高額價格，甚至在賣出後被自動銷毀。他的作品不僅是藝術，更是一種投資，一種對於藝術和社會的反思。

然而，儘管 Banksy 的作品備受追捧，他仍然保持著神秘的身份。他不願曝光在鏡頭前，不接受訪問，只透過他的作品發聲。這種神秘性使他的作品更加引人入勝，觀眾不僅僅欣賞他的藝術，更是追尋著他的蹤跡。

總之，Banksy 是塗鴉藝術的代表，他的作品充滿了諷刺、批評、幽默和警醒。他不僅改變了街頭藝術的定義，更在全球藝術界引起了巨大的影響。他的身份雖然神秘，但他的作品卻在無數人的心中留下了深刻的印象。

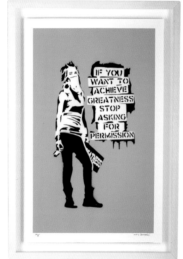

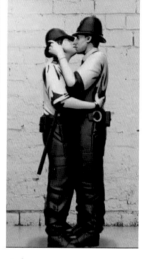

《Green Not Banksy-BANKSY ACHIEVE GREATNESS J》
2019 年 GREEN 噴漆 尺寸 : 51.4x33.4cm

《親吻的警察》
雕塑尺寸 : 高 30cm

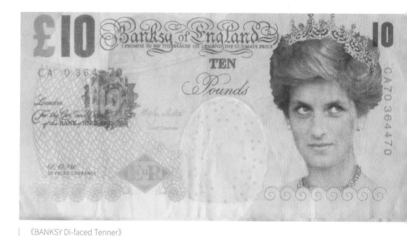

《BANKSY Di-faced Tenner》
2004 年 畫心 :15.2*14.6cm/ 含框 :28*34cm

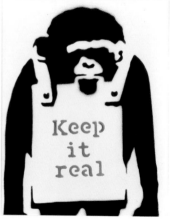

《BANKSY 公仔 - 自由女神 Liberty Girl》
尺寸 : 高 25cm

《Keep It Real》
手工原作噴畫 尺寸 : 20.5*25.5CM

Not a day goes by without doodling
沒有一天不塗鴉

Mr.Doodle

撰文◎Jenny

《無題》版畫 數位印刷 39.6 × 52.2 cm

製造歡樂的藝術家

英國藝術家塗鴉先生 Mr. Doodle，他以其獨特的筆法和無限的想像，創造出充滿趣味和幻想的塗鴉作品。他的作品常常在城市的角落中突然出現，引起路人的驚喜和讚賞。

塗鴉先生本名考克斯 (Sam Cox)，在塗鴉和街頭藝術界嶄露頭角。科克於 1994 年出生於英國肯特郡，早年便對藝術產生濃厚興趣，受到父親的藝術天賦以及自己對各種藝術媒材的探索影響。然而，他對塗鴉的獨特和複雜處理方式最終將他推向國際認可的高度。

Mr. Doodle 的藝術之旅始於他在學校時的簡單塗鴉。最初僅僅是在課堂上打發時間的方式，

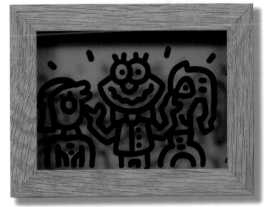

《Brighton Doodles! Finders Keepers》
2022 年 麥克筆 紙本 尺寸：16.5x21.5cm

迅速演變成一種獨特風格，其特點是密集的、卡通風格的圖案，似乎覆蓋了每一個可用的表面。他的創作通常包含一系列奇幻的人物、物品和符號，這些元素在一個繁忙的、黑白相間的圖案中錯綜複雜地交織在一起。

使 Mr. Doodle 的作品與眾不同的不僅僅是其視覺上引人入勝的複雜性，還有其中的敘事。他的塗鴉並非隨意的，它們傳達了一種故事情感和生命力，融入了混亂構圖中。儘管看似混亂，每件作品都散發出一種秩序和意圖，邀請觀眾探索和解讀其中隱藏的故事。

《MR.Doodle 瘋狂旅行車右側第 8 號》
2015 年 噴漆 尺寸 :73x110cm

引領普普熱潮

隨著 Mr. Doodle 對自己獨特風格的信心增強，他開始將自己的塗鴉從紙張轉移到牆壁、地板，甚至整個房間。他將普通的空間變成沉浸式的超大型藝術品，模糊了街頭藝術、裝置藝術和美術之間的界線。他的創作品已經點綴了全球的牆壁，從倫敦和紐約到東京和首爾，對國際藝術界產生了影響。

Mr. Doodle 的崛起與他與知名品牌和藝術家的合作密不可分。他曾與 Adidas、蘋果和 MTV 等公司合作，將其獨特的塗鴉融入時尚、科技和流行文化中。他與這些品牌的合作表明街頭藝術在塑造當代美學和消費趨勢方面的影響力越來越大。

在日益數字化和技術化的世界中，Mr. Doodle 的手繪模式提供了一種令人耳目一新的平衡。他的創作涉及了人類共同的體驗——塗鴉的行為——並將其提升為一種可以觸動各個年齡層人心的藝術形式。他的作品的可親近性，再加

上其獨特的複雜性，贏得了全球粉絲的支持。

Mr. Doodle 的藝術將奇幻、複雜性和可親近性融合在一起，挑戰了傳統的藝術界限。通過他的塗鴉，他提醒我們創造力是無限的，在意想不到的地方可以得以發揮。每一次的塗鴉，不僅將普通空間變成非凡之地，還邀請我們以全新的眼光看待周圍的世界，尋找日常生活中的藝術。

總之，Mr. Doodle 從課堂塗鴉到國際認可的過程，彰顯了創造力、個性和獨特藝術視野的力量。他精心繪製的奇幻塗鴉不僅吸引眼球，還邀請觀眾探索其中的故事。通過將塗鴉、街頭藝術和美術元素融合，Mr. Doodle 重新定義了藝術表達的界限，並在當代藝術領域留下了深刻的印記。

《MR.Doodle 瘋狂旅行車：前側第 3 號 Caravan Chaos Side 3 Panel 3》
2015 年 噴漆 尺寸 :50.8 x 99.0 cm

《MR.Doodle 瘋狂旅行車左側第 6 號 Caravan Chaos Side 4 Panel 6》
2015 年 噴漆 尺寸 : 42.0 x 88.2 cm

The wanton and colorful inner child
恣意繽紛的內在小孩

六角彩子 Rokkaku Ayako

撰文◎Jenny

　　日本的六角彩子（Hikari Yokoyama）以其細膩的線條和明亮的色彩，為塗鴉藝術注入了溫暖的元素。她的作品常常充滿童趣和幸福感，帶給人們愉悅的情緒。是一位引人注目且備受矚目的塗鴉藝術家，她的作品經常以其獨特的風格和創意在國際間引起廣泛的關注。她不僅以其藝術天賦和創意構思著稱，還因其對於塗鴉藝術的熱愛和奉獻精神而受到讚譽。

　　六角彩子的藝術之旅始於她的青少年時期，當時她對塗鴉和插畫產生了濃厚的興趣。她的風格在不斷的探索和實驗中逐漸成型，這種風格結合了明亮的色彩、簡潔的線條和豐富的細節，形成了獨特的視覺效果。她的作品常常充滿活力，帶有童趣和幻想，為觀眾帶來了愉悅的視覺體驗。

　　六角彩子的作品主題多樣，從生活中的日常場景到夢幻的想像世界，無一不展現了她豐富的創意和想像力。她擅長將不同元素巧妙結合，創造出獨特而有趣的情節。無論是一個小小的細節還是整個畫面的構圖，都能展現她細膩的觀察力和藝術技巧。

《生氣氣》
2022 年壓克力 紙本 尺寸：35x55cm

《無題》
2006 年壓克力 尺寸：55x55cm

《無題》
2015 年 壓克力 尺寸：77x89cm

《無題》
2015 年 壓克力

《Girl in green dress》
2006 年 壓克力

　　除了塗鴉藝術，六角彩子還在插畫、平面設計和動畫等領域有著出色的表現。她的創作廣泛應用於各種媒體，如書籍封面、雜誌插圖和動畫短片等，她的作品風格在不同領域中都能夠保持獨特性和辨識度。

在她的作品中，六角彩子常常融入對於現實和幻想的思考，通過她的作品表達對於生活的感悟和情感。她的作品常常引發觀眾的共鳴，讓人們在欣賞中反思。她的創作靈感來自於她的環境、生活和夢想，每一幅作品都是她情感和創意的真實流露。

　　值得注意的是，六角彩子的作品在社交媒體上獲得了廣泛的關注和分享。她的作品常常在網上引起熱烈的討論，成為許多人追尋的藝術品。她在網上的影響力也讓更多人認識了她的藝術風格和創作理念。

總之，六角彩子是一位充滿活力和創意的塗鴉藝術家，她的作品經常以其獨特的風格和情感豐富的主題吸引觀眾的目光。她的創作不僅是視覺上的享受，更是一次對於生活和想像力的探索，將觀眾帶入她獨特的藝術世界。隨著她不斷的成長和發展，相信六角彩子的藝術之路會繼續為我們帶來更多驚喜和啟發。

Art is for everybody

藝術是為了
每一個人而存在的

Keith Haring

撰文◎藏逸編輯部

凱斯・哈林 Keith Haring（1958-1990）是 20 世紀末著名的美國塗鴉藝術家，以他獨特塗鴉藝術風格以及對社會議題的關注而聞名。他的作品通常被描述為當代藝術、塗鴉藝術和社會寫實主義的混合體，具有張力的視覺語言，充滿活力和生命力的創作。在他短暫但為世界留下深刻印記的生涯中，Keith Haring 不僅創作了大量的塗鴉藝術作品，還積極參與了社會運動，倡導多種社會議題，如愛滋病、種族平等和反核運動。

20 世紀 80 年代初，Keith Haring 的藝術事業開始蓬勃發展。他的塗鴉藝術風格以簡單的線條和明亮的色彩為特徵，並且在畫面中經常出現人物、小孩、狗和心形圖案等元素。他的作品不僅出現在畫布上，還出現在海報、T 恤、公共藝術、陶瓷、電視動畫和其他媒體上。

Keith Haring 藝術作品經常反映了對社會議題的關切，如愛滋病危機、種族歧視、反戰和核威脅等。他的作品中充滿了政治性的訊息，並通過簡潔而直接的圖像來表達對不平等和不公正的反感。他的藝術既是一種視覺享受，也是一種對社會現實的警醒。

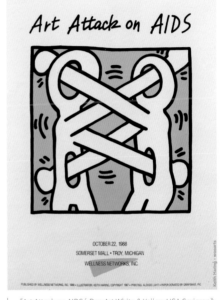

《Art Attack on AIDS´ Pop Art White & Yellow USA Serigrap》
1988 年尺寸：高 30x40cm

不僅在藝術界引起轟動，還在社會運動中發揮了積極作用。他是愛滋病意識運動的一部分，積極參與了愛滋病教育和籌款活動。他的作品中經常出現愛滋病警告標誌，以提醒人們警惕這一嚴重的健康危機。

然而，Keith Haring 的生命非常短暫，他於 1990 年因愛滋病併發症去世，享年僅 31 歲。儘管他的生命短暫，但他的藝術和影響力卻延續至今。他的作品仍然受到藝術家、收藏家和觀眾的喜愛，並且在世界各地的博物館和畫廊中展出。

畫如其人

賴棟材

撰文◎賴棟材

畫如其人，我深信什麼樣的靈魂，什麼樣的態度，就畫出什麼樣的作品，這是一個走藝術道路者，要很清楚的心理自問、自答的課題。

《森林共舞》

十幾年來我常思索，確信造物者給人的生命只有一次的機會，所以把生命本來面目呈現在畫布上，是一個真正藝術家應有的作畫態度，筆筆把心送到、把情轉達，如實反映當下生命狀況，誠誠懇懇，起筆，收筆。

藝術不是技術，藝術是血淚、是生命，不是取巧、取媚，藝術把物化僵硬，行屍走肉之人拯救出來，踏上真正活人的大道，提升至精神層面，肯定人的價值及生命的意義，也讓物化疲憊的現代人，找到清澈活水的泉源。所以我一直堅信，藝術是洗滌人心最清澈的一杯水。

我的藝術之路，從獲獎宜蘭縣第一屆美展於1993年之《龜山印象》書法類第一名時，開啟了我三十餘年的藝術人生。爾後，從書法到傳統詩、水墨畫、西畫、陶塑，甚至裝置藝術，可謂三十年來一心一德，貫徹始終，風雨無阻，遇艱難堅持不懈。而且綠蔭不減來時路，自覺漸入佳境，越走越感受興味盎然，也曾竊喜，暗思老天待我不薄，給了我一條獨特書畫的活靈魂，這就是我堅定毅力的力量源頭。

書法是我一切藝術的根，從王愷和老師、王靜芝老師，吳堪白老師那裡我學到以前從沒有體悟過的觀念，所謂柳暗花明又一村的新境界。我在宜蘭從事書法教學三十餘年，可謂桃李滿天下，非誇張也，作品也廣受收藏，我從書法的字裡行間，佈局的疏密，氣勢的收放，點劃輕重，墨色的濃、淡、乾、濕，燥潤……等等變化。我讀到了自己靈魂的細微處及獨特處，進而影響了我其他的藝術創作，如傳統詩、水墨畫、西畫、陶塑，甚至裝置藝術等等一脈血肉神情相連。

水墨畫的用墨、用筆及空間的營造也都是從書法的練習演變體悟到來的，如別開生面的造

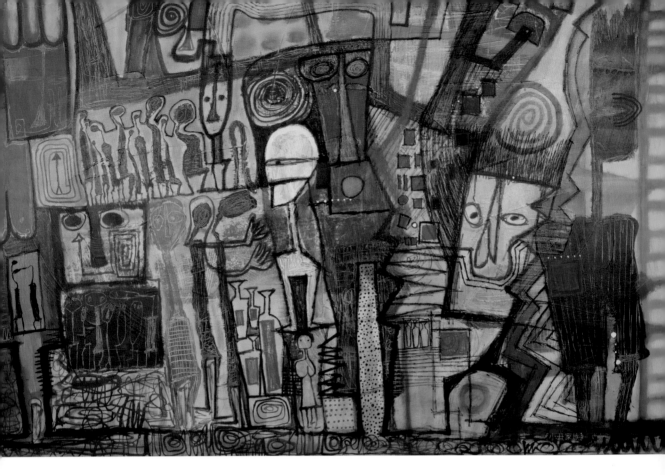

境，我喜歡用趣、用野、用生、用古怪、用奇異，挑戰自己，打破自己，所謂逢佛殺佛，逢祖殺祖也，務要每一次的作品都是一種新的氣象。雖然自討苦吃，但心想古人之不經一番寒徹骨，哪得梅花撲鼻香，為了撲鼻的香味，我甘願三更燈火五更雞，獨立書房寂寞揮毫到天明。

西畫早年以油畫為主，最近十幾年來改用壓克力顏料來作畫，余以為傳統油畫渾厚、顏色鮮活生動，非壓克力畫可以相比擬，但我的壓克力作品不以顏色為主軸，而我的主要宗旨是畫作的造型，古怪的強調，線條的誇張強調，畫面張力強調，進而抓住觀看者的眼睛，吸到觀者駐足引導他的靈魂跟著畫面走，期望震撼他，感動他，扣問他，讓觀者飽食一餐精神的饗宴。

陶塑創作也隨著我的水墨畫，跟西畫的原理並進，八千里路任我自由行，不預設立場、型態方向，不胸有成竹，當雙手碰觸到陶土時，我興奮不已，平時在十字路口、菜市場、車站及街頭巷尾所遇見的每一個人神情，歷歷在目湧上心頭，手指尖一凹一凸把過肩的形形色色人的表情加以誇張似的，留在陶土上，所謂一凹一凸總關情也。

啊！不堪回首來時路，六十幾歲的我總嗟嘆光陰催人老，所幸有藝術陪伴著我，讓生命溫暖有光。夜深人靜，三更走筆心頭總浮現感恩二字，感恩悠悠天地，待我不薄，給了我創作力量，大步向前邁進，誠懇的叩問生命，我是誰？或從何處來？又從何處去……。

六月，畫裡薰風自南來
——龐銚

撰文◎張禮豪

> 「色彩就像是做菜。廚師多灑或是少放一點鹽巴，都會造成莫大的差異。
> (Color is likecooking. The cook puts in more or less salt, that's the difference!)
> ——約瑟夫・亞伯斯（Josef Albers）

　　還記得初次造訪的那個午後，仍帶著些許春寒的小雨從空中落下。照著 Google Map 的指示，從捷運站出來後，會先經過一個大部分攤商已經休息而顯得安靜許多的傳統市場，接著是一段走來絲毫不費力的緩坡，右側一幢超過百年歷史的磚紅色教會建築巍然而立，已然看盡不知多少的人事變幻和滄海桑田。再往前走，一排屋齡接近半個世紀的公寓在歲月的洗禮下或略顯老態，卻依然保有些許無可比擬的時代性格，讓人不禁佇足良久。

夜光流注，一目河山銀幻出

　　龐銚的工作室就座落在這排矮屋其中一間的三樓。雖說如此，一踏進室內就能輕易地嗅聞到與外頭全然有別的氛圍——她為即將到來的

個展所準備的大大小小畫作以一種更具生活感的樣貌羅列著，有的是浮雲之間稍縱即逝的日照，在一望無垠的地表投下雄鷹般振翅飛翔的身影，有的則像是倒映在湖面上的粼粼波光，使眼前的一切覆蓋上朦朧似夢的詩意；有的猶如隱沒在大雪紛飛裡依稀只見輪廓的危崖奇巖，有時則幻化為捲起千堆雪的拍岸驚濤，偌大的墨色點染頓成屹立不動的山石……如同隨風而起的蕩漾漣漪，隨著來者腳步的挪移而不斷地折射出迥異的景致。

　　出身於藝術世家，或許是個性使然，在龐銚的身上看不出一絲一毫因為祖父龐薰琹（1906-1985）、父親龐均（1936-）兩代盛名所帶來的壓力。事實上，在豐厚的家學淵源

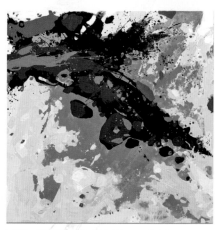

龐銚 - 驚蟄 複合媒材，70x70cm ，2022 年

龐銚 - 荷月 複合媒材，100x100cm ，2021 年

龐銚 - 端月 複合媒材，120x120cm ，2022 年

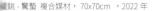

下，龐銚對於所謂「運墨而五色具」的傳統書畫美學自是毫不陌生；旅美留學的藝術專業背景，也使她對於二次戰後自紐約興起，且至今影響力仍未見消退的抽象表現主義（Abstract Expressionism）及非定形藝術（Art Informel）等藝術形式同樣知之甚稔。恰是在這兩種美學思想的碰撞與融合下，反倒促使她在藝術創作的發展上，早慧而積極地挖掘一己內在的精神質地，並呈現出深具個人風格的獨特風貌。也正是如此，2004 年自美返台至今長達廿年的期間，在繪畫之外，龐銚也嘗試運用包括金屬等諸多媒材創作。然而無論何種媒材，達到純粹的平衡始終是她一貫不變的藝術追求。

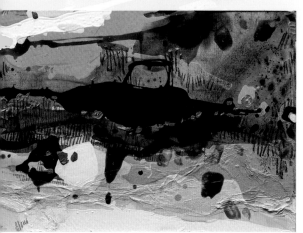

龐銚 - 榴月 複合媒材，50x220cm ，2021 年

象外之象，淡極始知餘韻長

　　情境、意境或者造境，向來是東方傳統美學的重要課題，意即創作者取材雖多從現實而來，卻不拘泥於此一現實；相反地，往往自出機杼地打破既有的主客與時空關係，運用各種可能的藝術手法使象外之象得以不斷地增生疊加，進而形成一種動與靜、現實與想像之間迂迴反覆的對話，來烘托出個人心靈深處的絮語獨白。故龐銚此次展覽以「薰風自南來」為題，不僅清晰地傳達其在過去兩年的心緒變化，她更巧妙地以二十四節氣為靈感，重新找到與自然連結的途徑。在展出的多數作品中，都能見到她刻意選用黑、白、灰等中性色彩的壓克力顏料，透過迅疾筆觸的反覆塗抹堆疊，建構出時而輕盈時而凝重的畫面主體，隨即在經意或不經意間以金、銀、銅等提色，使得水火風土等充滿變化的自然現象，偶爾也有一些似乎可供辨認指涉的點景物件，不但讓具象與非具象二者的元素得到各自發揮又相互輝映的視覺效果，也隱約地將自然四時流轉放進畫面之中，充分體現了晉孫綽〈遊天台賦〉「渾萬象以冥觀，兀同體於自然」一句的真諦。

一如約瑟夫·亞伯斯所言,在視覺感知中,色彩幾乎從未真正被看見。並置的顏色總是以兩種方式相應而產生變化,一方面與光線有關,另一方面與色調有關。同一種顏色會由於周圍的環境而有所不同,色彩的最終本質只有相互的關係。在幻覺與轉化之間,色彩可以前進、後退、振動甚至是變形,也使得色彩成為藝術創作無從迴避的重要關鍵。然而,龐銚的用意並不是想要避開色彩,而是希望藉此來重新討論色彩,乃至於探索純粹的繪畫語言可以發展到何種境界。她並未採取約瑟夫·亞伯斯的理性極簡構圖,也不侷限於自動性技法的使用、仰賴那些偶現的意外收穫來成就作品,大多時候她更享受在創作過程中與這些最基本的繪畫語言溝通,共同走向一個言說不足以形容的開放敘事想像。

同樣的,乍看龐銚的繪畫作品時,或會讓人聯想到趙無極、朱德群這兩位廿世紀最具代表性的抽象藝術家。實際上,有別於他們多運用高度飽和的色彩與濃烈厚重的筆觸線條來營造出畫面的視覺張力,龐銚更感興趣的或許是她如何窮一己之力以類似信仰的心態,去捕捉自然造化跟創作之間的對應關係,從而帶給觀者淡極方知悠長的餘韻。**「你未看此花時,此花與汝同歸於寂;你既來看此花,則此花顏色一時明白起來,便知此花不在你心外。」** 正如明代大儒王陽明所揭示者,心靈乃是天地萬物之主,而世間一切事物最終其實都是映照我們內在的明鏡;透過龐銚的作品,觀者或許也能體會到生命那縱然會偶爾混亂失序,終究能夠走向平靜的狀態。甚至,閉上眼睛也能看見滿目的筆觸、顏色和細節,進而全然感受到那從畫裡習習吹來的薰風,舒心而暢懷。

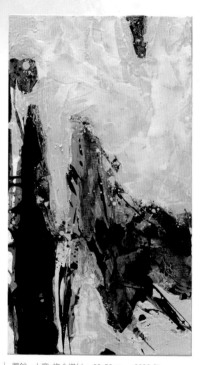

龐銚 - 大寒 複合媒材,80x50cm,2022 年

龐銚 - 葭月 複合媒材,180x120cm,2022 年

龐銚 - 如月 複合媒材,180x120cm,2022 年

濡墨 · 生輝

大師展

寶齡先生
福珍女士 結婚誌慶
癸卯夏日喻仲林畫并賀

1/10（三）**– 2/12**（一）　　侏羅紀台北旗艦店

侏羅紀彩色鑽石　Since 1999　XUAN 絢彩藝術中心

張大千、溥心畬、林玉山、喻仲林、王攀元等
這是一場書畫與寶石的對話，將時尚成為經典！
2024年絕對不能錯過的第一場盛宴

02-2593-3977
台北市中山區民權東路二段17號
（捷運中和新蘆線-中山國小站4號出口前行400米）

Marc Chagall
馬克‧夏卡爾
二十世紀最重要和獨特的藝術家之一

撰文◎林恆生

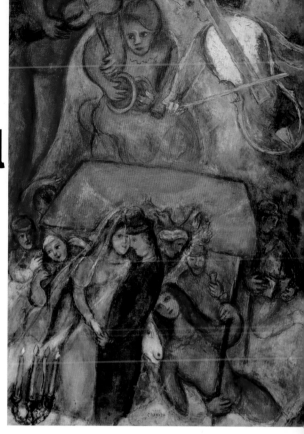

　　於 1887 年 7 月 7 日出生在今屬白俄羅斯的 Vitebsk（當時位於俄羅斯帝國）的一個猶太人家庭，多元的文化背景對他的藝術創作產生了深遠的影響。他的作品通常以俄羅斯傳統、猶太文化和基督教 宗教元素為主題。他經常描繪神話、民間故事和自己的夢境，創造出一種奇幻的現實感。

　　在夏卡爾的職業生涯中，他居住和工作於不同的地方，包括法國、美國和以色列。這些不同的文化背景和經歷對他的藝術創作產生了深遠的影響，使他的作品具有獨特而多元的風格。

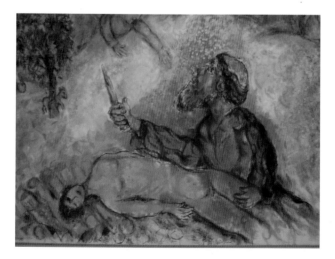

　　夏卡爾曾說：「很多人都說我的畫是詩的、幻想的、錯誤的。其實相反地，我的繪畫是寫實的……」

　　「我不喜歡『幻想』和『象徵主義』這類話，在我內心的世界，一切都是現實的、恐怕比我們目睹的世界更加現實。」

　　夏卡爾告訴我們，他的藝術雖看起來奇怪，卻是發自內心的情緒和感觸，不是憑空亂畫的，是藝術上的真實。

　　其作品也受到了他對音樂和詩歌的熱愛的影響。他認為藝術應該是一種完整的體驗，能夠觸動觀眾的感官和情感。他以自己對於色彩和形式的獨特運用，在畫布上創造出流動而詩意的視覺效果。其藝術風格獨特，涉及了多個不同的流派，包括立體主義、表現主義、象徵主義和超現實主義。他以其色彩豐富和夢幻般的作品而聞名，這些作品常常描繪了他對回憶、夢境和詩意情感的詮釋。

馬克・夏卡爾-1923 年

夏卡爾的創作包含了大量的畫作、素描、版畫和馬賽克等不同媒介的作品。他的藝術風格經歷多個階段的演變，從早期的俄羅斯民間藝術和立體主義影響，到後來的超現實主義和象徵主義元素的加入。

他的畫作常常充滿了戲劇性和夢幻般的情感。通過表現強烈的顏色對比、激進的形式變形和非現實的視覺元素來創造出獨特的畫面效果。他的作品中常常出現飛翔的人物、浮動的動物和夢幻的景象，這些元素都展現了他對於自由、愛和想像力的追求。

雲移努翼搏千里
—楊子雲

—— 漢風 - 河北省美術家協會副主席

爽朗、率性、瀟灑、豪放

這是在青島一次學術研討會期間與台灣藝術家楊子雲初次相識留給我的印象。而他個性鮮明的書畫作品，在酒席之間引亢高歌的男高音更是印象深刻。

後來交談才知道，他於書畫有深厚的家學淵源，他的書法諸體兼備，尤精於隸書；其聲樂則是荷蘭音樂學院科班出身。因此，這一切也就皆非偶然。

楊子雲的現代水墨畫一如其個性，豪放、率性、單純、神秘。那脫胎於傳統書法構成，具有強烈當代性的作品鮮明地呈現著作者執著的形而上訴求和原始生命的彰顯。

《岩豁》

擁有生命力的水墨

這些抽像作品極其簡練，那隨性揮灑的點畫之間透著生命的激情，透著潛意識的導引，透著理性與非理性的交繹。在這裡，直覺的魅力得以表達，精神的張力得以釋放；在這裡，筆墨的單純透著作者內在的自信；在這裡，感情的起伏跌宕，筆墨的蒼潤對比，結構的奇異莫測，形質的相剋相生，構成了獨特的節奏和韻律，也構成了楊子雲獨特的審美表現。

《渾沌》

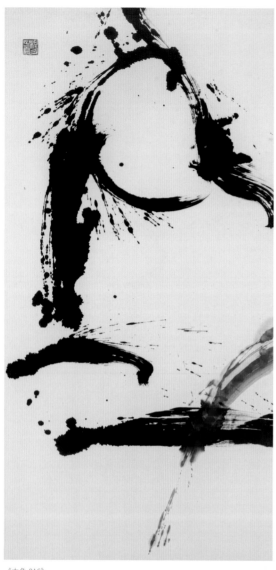

《本色 016》

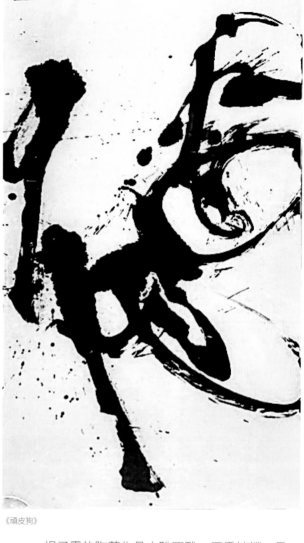

《頑皮狗》

如果說，楊子雲的當代水墨是從生命的即興狀態進入形而上層面的話，那麼，他的油畫則是從理性的狀態進入形而上層面的。這種理性是在一種質疑傳統、質疑邏輯、質疑恆常的狀態下實現的。在這裡，我們可以感受到西方現代繪畫中表現主義、構成主義、形而上繪畫、極簡主義對他的深刻影響，同時可以感受到他血脈中固有的東方文化那種自在和隨機而化的跡遇。

因此，在他的油畫作品中，筆觸的表現性，色彩的表現性，特殊介質和肌理效果的表現性皆為他所用而渾融一體，獨具特色。

楊子雲的陶藝作品大雅不雕，厚重拙樸，具有濃厚的原始氣息。其作品不管是造型，還是施釉，均能隨遇而安，不事雕琢，有一種內在的元氣激盪。

作為一名藝術家，楊子雲通過不同的藝術形式探尋著生命與藝術的內在神秘。他從不同的藝術形式中體驗著藝術在不同層面，不同視角下的無窮魅力，而這無窮魅力的終極指向則是精神的形而上超越和生命的形而上超越。楊子雲以他對藝術的摯愛受用著這種超越。

應無所住而生其心
—陳永模

撰文◎陳永模

　　我嘗試畫人體，可以說從 1990 年開始。偶然機會，參加畫家王春香女士召集的人體寫生，三、五畫家每週一次共同僱請模特兒，一起寫生，彼此觀摩。我以毛筆宣紙寫裸女，當時模特兒身材比例及容貌皆水準以上，不禁讚嘆上帝造人，如此完美，歌頌上帝亦歌頌人體之美。寫生要兼顧筆墨，並不容易，也正好給自己磨練的機會。

我常以毛筆為長輩或友人或學生作速寫，捕捉神韻。美人畫，年輕者是青春美貌，年長者是智慧嫵媚，這是一再想表達的。當時在清韻及鴻展兩畫廊個展時，已有作品發表，筆下仕女追求不食人間煙火之氣質，以素淨為美，如今江湖老了，喜愛嫵媚。

　　一日在阿波羅大廈，正往鴻展藝術中心，偶遇雍雅堂賴先生，兩人共乘電梯，他說：「陳先生喜歡畫美女，美女就是要畫得美，畫得不美，就沒有意義。」短短幾句談話，影響至深，也許那是一位收藏家或觀畫者的期待。唐伯虎、陳洪綬、任伯年、張大千乃至楊善深，他們各在不同時代表現了女性之美。我們時代進入男女平權，女性不再是物化，畫家可以坦然一無掛慮表現裸女，其中高雅低俗，只存乎畫家一心，佛家講「＃應無所住而生其心」，畫家如能擺脫綑綁、習氣和執著，自會有一番嶄新的風貌。

　　回顧早期所作美人畫，多工整謹飭，筆墨不敢放縱，裸女多無遮蔽，純粹之裸體畫。惟近十年來，不喜全裸，希望觀賞者更多看到空靈、氣韻。於是在裸體上補畫寸絲，或添加花卉，或藉溫泉蔽體，使之隱隱約約。人壽百歲，轉眼六十，卡帶早已翻到 B 面。世界經過三年新冠之疫苦戰，改變著實太大，我的心也變了，我不喜艱深難懂，畫面複雜；我希望我的畫一目了然，明明白白。「＃美人畫」藉女性主題隱藏著畫家情感與慾望，這些作品長期捲在畫箱之中，偶爾自娛自賞，隨著疫情解封，也解封了。

| 陳永模 - 持扇仕女，20.5X58cm

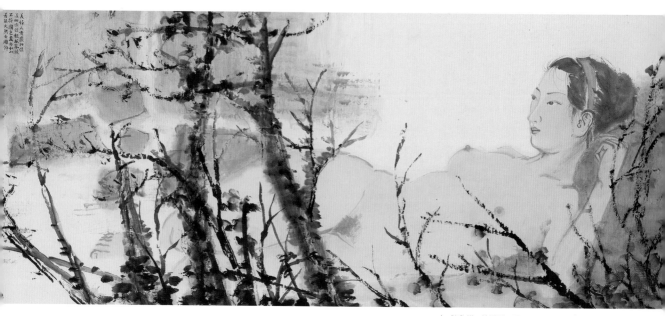

陳永模 - 美婦圖，52X126cm，2023 年

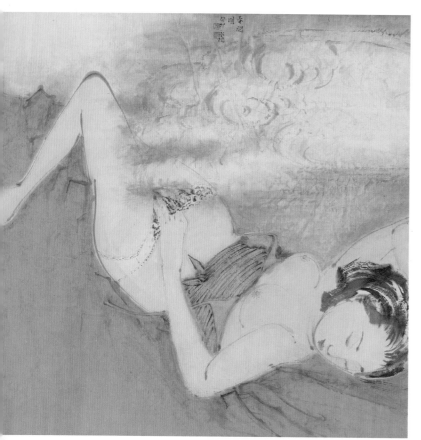

陳永模 - 春閨圖，35X35cm，2021 年

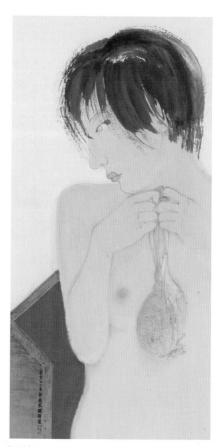

陳永模 - 春夢易醒（二），69X34cm，2023 年

台灣現代十大名家
—沈耀初 1907-1990

撰文◎陳陽熙

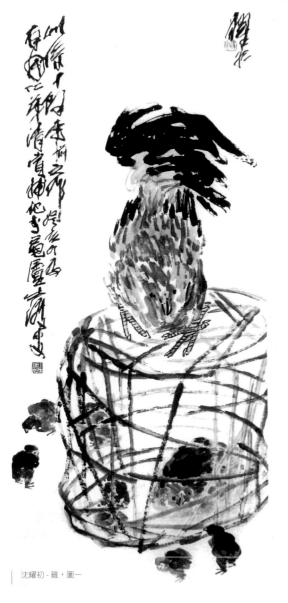

沈耀初‧雞，圖一

明 徐渭 (青藤道士 1521-1593)、清 八大山人 (朱耷 1624-1705)、清 揚州八怪、清 吳昌碩 (1844-1927)、清 齊白石 (1864-1957)，這些明清寫意花鳥畫的高手，無疑是耀初先生心儀的對象。

畫風的形成

徐渭花卉筆墨豪放、激情磅礡，八大花鳥的誇張變形、造型奇古，揚州八怪畫風的突破傳統窠臼、各抒己見，昌碩詩書畫印融于一爐，白石作品的神魂趣態，質樸而富新意，還有海上畫派的虛谷、趙之謙、任伯年等紅極一時的前輩留下的佳構，自然讓耀初先生心摹手追、咀嚼再三、博採眾長、厚積薄發，而後蓄意求變，歸納總結出自己畢生追求筆墨的要訣：「一切筆墨展現，總是寧大勿小，寧拙勿巧，寧重勿輕，寧厚勿薄，寧遲勿速……」，這些心法，正是耀初日後書畫創作的精神依歸！

力作賞析

圖一、落款於癸亥(1983年),款識「此係十餘年前之作…」,按此推算應為60多歲(耀初生於1907年)之作,畫中雞與籠各自交錯的線條,充滿節奏、韻律,耀初先生十足雕塑感的縱橫筆觸,穿插扭動、張力十足,同時,筆墨的濃淡乾濕抑揚頓挫也得到充分的發揮,更重要的是,雕塑感的運筆意識,打破吳昌碩、齊白石的既有下筆模式,達到另一高度,雞的畫法迥異於中國畫用線表達形神的意趣,既非齊白石筆下的雞,也不同於徐悲鴻的雞作,那如同雕塑家塑造體的方式,雞的背面是以短線堆砌而成,一組一組的短線或長或短,交錯排比,沙沙作響,逐步凝聚成體,他集合眾多小筆去塑造體積,是一種創造,有其特殊的見地,尾巴則以較長的線,如草書般恣意揮灑,線與線盤聚重疊,刻意而自然的留白又形成另一組空間和量體。底下雞籠的線條,或橫豎斜直或長短疏密,儼然構成一幅無聲的交響樂章,落款雖為行草,北碑的厚重質樸無不流露於字裡行間,耀初的法書,可以說是以行草的結體書寫出魏碑的沉雄厚重、蒼韻古樸!此作,不論是畫是書(落款),其用筆起承轉合、緊密相連,皆極富節奏感,這是長期修煉的結果,也是他對動感的獨到體悟!圖二、(一家歡樂),係丁巳秋仲(1977年)作,雞腹部手法和圖一背部的處理,相去甚遠!此處的筆法,更像雕塑家用泥巴往上堆,把雕塑的造型意識和筆墨充份的連結,腹部的體積感就藉著大小的墨塊堆了出來,雞冠則將它解體幾條短線處理之,其他脖子、腳及尾巴,也都以墨塊,或凝重或灑脫的書寫,去形塑一隻公雞的神貌,各部位的筆法、大小、粗細雖略有不同,但整體卻連成公雞的有機體。「一家歡樂」四字既篆又隸,獨立一行,緊接著兩行行草的落款齊頭而底不同高,所謂大小高低錯落有致,與畫相呼應!

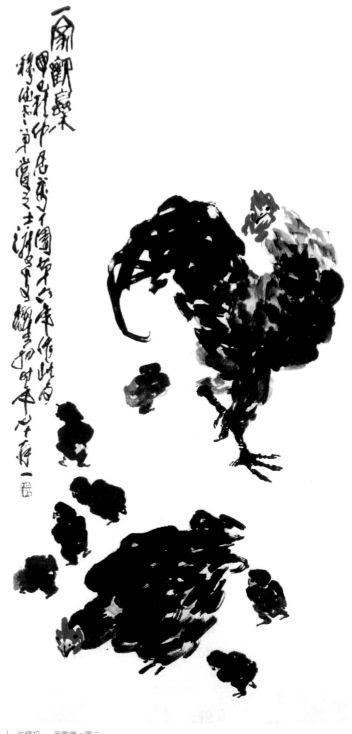

沈耀初 - 一家歡樂,圖二

圖三、書法對聯「讀萬卷書貧亦樂」「擁生花筆老猶雄」, 此聯語正如他一生「甘於孤寂」、「樂讀書」、「勤作畫」的寫照, 書寫線條疾徐頓挫之運用, 乾溼收漲之鋪陳, 正有「乾裂秋風, 潤含春雨」之勢, 真正達到草書的最高境界!

沈耀初 - 梅鳥

沈耀初 - 書法對聯,「擁生花筆老猶雄」、「讀萬卷書貧亦樂」圖三

孤寂面後大放異彩

耀初先生, 1907 年生於福建省詔安縣城南仕度村, 為一員苦農家, 1948 年初應邀到廈門辦個展, 並趁機東渡來台, 而後因政治因素兩岸交通阻隔難返, 在台期間, 長期處於顛沛流離、清苦孤寂的生活, 卻作畫不輟!1973 年作品被歷史博物館美術委員姚夢谷發現後, 即被推薦至國家畫廊舉辦個展, 之後, 媒體爭先報導而成台灣畫壇的傳奇人物, 隔年與大千先生等同被評為台灣現代十大美術家, 更成為藝術生涯中閃亮的轉振點, 緊接有 50 多次陸續在歐、亞、美和澳洲等數十個國家、城市以及香港和台灣各地舉辦個展和聯展。值得一提的是, 1988 年耀初先生決定返鄉 (詔安) 定居, 兩年後耀初先生往生, 1999 年他正是受中國

大陸書畫名家紀念館聯會之肯定, 將其納入中國近現代書畫 20 大名家 (吳昌碩、徐悲鳴、潘天壽、齊白石、黃賓虹、張大千、傅抱石、朱屺瞻、李苦禪、李可染、林散之、沙孟海、王個簃、王雪濤、吳茀之、郭味蕖、陸維釗、陸儼少、何海霞、沈耀初), 這是何等的殊榮, 20 位大師除了耀初外, 其他大師早在大陸享有盛名。

從此, 沈耀初先生的大名, 自然成了中國書畫界大師級的人物, 他是繼吳昌碩、齊白石之後近代花鳥畫界另一盞明燈, 樹立了中國近代花鳥畫方面新的里程碑!

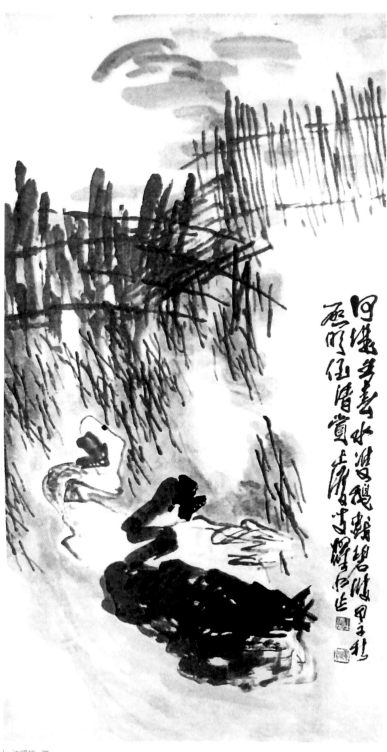

沈耀初 - 于右任聯語　　　沈耀初 - 鵝

當大師遇見大師

撰文◎郎静山基金会

郎靜山 - 白鷺鷥 攝影，33X15.5cm

1962 年 7 月 12 日

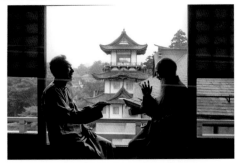

台灣中美日報上刊登張大千與王濟遠共同介紹的郎靜山先生

郎靜山先生，浙江蘭谿人。始祖魯懿公孫費伯城郎，以邑為姓（今山東魚台縣）。父諱錦堂，宦於清，好文藝，富收藏。光緒十八年壬辰・靜山生，得天獨厚夙具藝術風範。十四歲就讀春申即喜習照相。民國建立之始，入申報館服務。民十七黃伯惠目海外運第一部彩色印報機到滬，採用照相片，印入日報，郎氏首任攝影記者，開風氣之先。是年創立華社，提倡攝影藝術，並舉行第一屆影展於時報大廈。此為中國有規模之盛大影展。旋張靜江先生主辦西湖博覽會及遠東運動會，用影片作宣傳，攝影藝術遂趨昌明。

民十九・松江女中聘郎氏為攝影教師，教育以攝影列入課郎氏忠於影藝，手不釋機，數十年如一日。國難期間，不避萬險，涉足重慶成都昆明各區・攝影含有時代精神兼具歷史性之題材・宣揚不遺餘力。

按郎氏自一九三一參加國際沙龍・垂三十年入選七百餘次，獲獎逾百一九三九年，以中國集錦相法，發揚東方藝術。一九三七年得美國學會仲會員名銜，一九四九年得英國仲會員，一九九二年得英國正會員名銜，此為中國人得英國學會榮譽者之第一人。其他如此、荷、義、港美國賓飛學曾等均聘為名譽會員。氏創立中國攝影學會，被公推高會長。十年前在臺灣恢復學會組織與國際取得聯絡仍以宣揚文化為主旨。

今年九月參加雅典國際攝影協會第七屆會議。會畢・取道歐美訪問友邦觀光期間，同人等特為邀請出其傑作近製，以公同好，愛好文藝僑胞，盍興乎來！

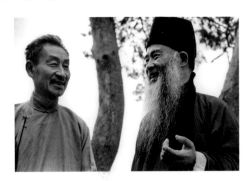

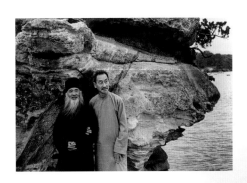

眾所周知,郎先生除了對氣韻生動特別的追求外,最講究的就是作品的構圖。張大千還在臨摹古畫,力求從古畫中突破之時,他常向郎先生請教構圖。而郎先生也把老婆託與張大千,學習白描。

後來郎先生到了臺灣,反而跟張大千先生更接近,好朋友相聚的時候,在照片上你就看出來,兩個人的表情多麼相似。兩人聊得多麼愉快!兩人曾經一起到東京遊賞,也曾到美國探訪畢加索。

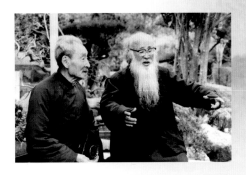

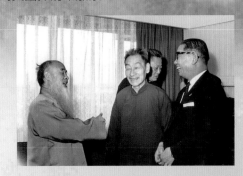

在上海的時候,郎先生與張大千的哥哥張善子非常要好,那時張大千稱郎先生為三哥。郎先生的夫人雷佩芝開畫展的時候,張大千大師還去幫她坐櫃臺,意思是如你買了一張雷女士的畫作,他就隨意也畫一張送給你。

好朋友之間舉辦展覽或者是到府訪問都是很常有的事。

張大千曾經特地邀請郎先生到他巴西的雅居一八德園,並且請郎先生以他為題材做了攝影的集錦,郎大師又刻意做了出版。

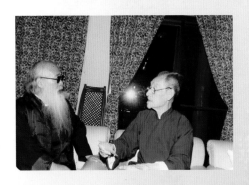

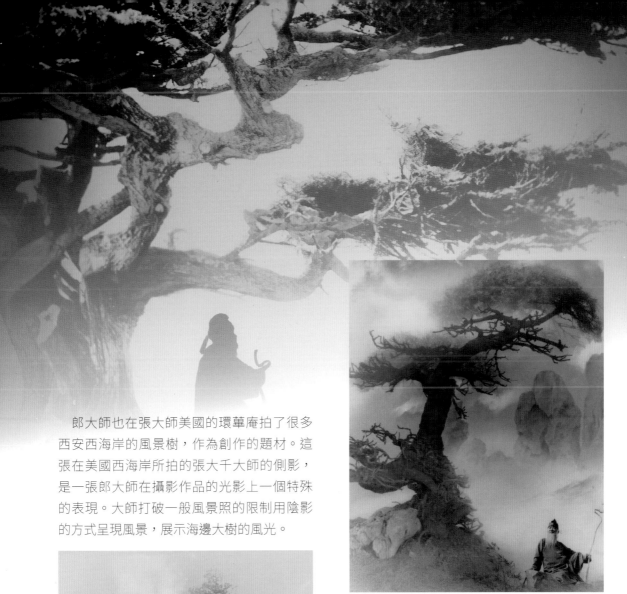

郎大師也在張大師美國的環蓽庵拍了很多
西安西海岸的風景樹，作為創作的題材。這
張在美國西海岸所拍的張大千大師的側影，
是一張郎大師在攝影作品的光影上一個特殊
的表現。大師打破一般風景照的限制用陰影
的方式呈現風景，展示海邊大樹的風光。

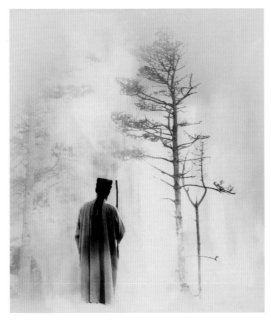

在郎先生的以張大千加入爲題材的富含古
意以及人與大自然的關系的作品中，最特殊
的就是這張雲深不知處。我們常說，看畫的
人如果跟這個畫家相映的話，他會讀到畫作
的神髓。而這張雲深不知處是一張有趣的作
品。如果您在什麼樣的境遇什麼樣的狀況，
您就可以在此畫中讀到您所在的這個境界。
有一張不能不提的作品"松蔭高士"。有位
熊自健先生描述這張作品，松樹環成圓形，
象徵宇宙。坐在樹下的張大千自在望遠胸懷
大志。背後的岩石放大成山更見氣勢。

XUàn 絢彩藝術中心
Art Research Center

那一個秋天的夜

2024
3/15 FRI.

陳秀敏油畫展

4/15 MON.

開幕茶會
3/16（六）14：00
侏羅紀台北旗艦店
北市民權東路二段17號B1
02-2593-3977

絢彩藝術中心FB粉絲團

眼鏡蛇畫派

(1948~1951) COBRA

撰文◎蕭志利

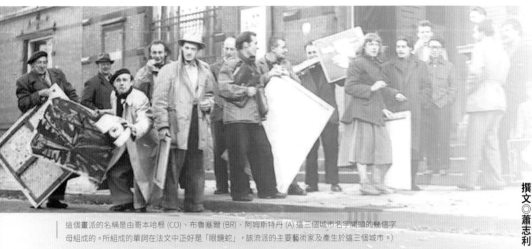

這個畫派的名稱是由哥本哈根 (CO)、布魯塞爾 (BR)、阿姆斯特丹 (A) 這三個城市名字開頭的幾個字母組成的。所組成的單詞在法文中正好是「眼鏡蛇」，該流派的主要藝術家及產生於這三個城市。）

表現主義藝術在戰後歐洲有了新的發展，在 1940 年代末，歐洲又出現了一個新的表現主義藝術團體——眼鏡蛇藝術群。又譯哥布阿集團，是一個國際表現主義藝術家團體。它存在於 1948 年 11 月至 1951 年 11 月之間。作為 20 世紀最後一場先鋒藝術運動，「眼鏡蛇」成為這個極具反叛意識和革命精神的團體的最佳象徵，他們註定在 20 世紀的藝術史中留下了濃墨重彩的一筆。重要的代表藝術家有阿佩爾、杜布菲和弗特里埃。眼鏡蛇畫派的發展起於二次大戰後。二次戰後的歐洲，戰爭的凌虐、環境的殘敗、人性的戕害，這些都在年輕藝術家們心中烙下了傷痕。

於是一群來自丹麥、比利時、荷蘭的年輕藝術家們便極力想掙脫戰後陰影，運用豐富的想像力，並從兒童畫、遠古壁畫、精神病患者的畫作，以及當代相當流行的瑞士心理學家容格（Jung）提出的潛意識底層汲取靈感。

值得一提的是，眼鏡蛇在靈感的擷取上也有新的突破。眼鏡蛇視覺觸角上廣伸，跨越地域局限，東方的書法、不列顛島喀爾特（Celtic）族的文字及非洲原住民的圖騰和巫術符號，都是他們創作的靈感源。使一向以歐洲為尊、以法國為首的藝術發展，有了新視野。

眼鏡蛇藝術群的藝術家反對藝術裡的國家主義，他們一開始就是一個真正國際性運動，融合了各式各樣之文化背景，使用廢料為材製作藝術品，他們反對只有專業藝術家才能進行藝術創作。以一種自發的、出於直覺衝動的自由筆觸眼鏡蛇藝術群的成員捨棄了西方文明下的理性主義，用最具衝擊力的亮麗色彩、自由而多變化的記號和形象來表現豐富的視角內涵。

《Karel Appel- 作文》尺寸 :70 x 57cm

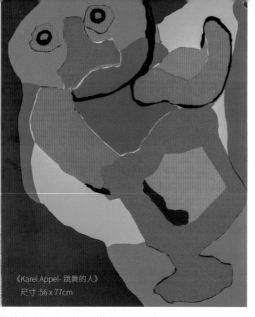

《Karel Appel- 跳舞的人》
尺寸 :56 x 77cm

卡雷爾 • 阿佩爾是荷蘭畫家,荷蘭語:
Christiaan Karel Appel;1921 年 4 月 25 日－
2006 年 5 月 3 日),又譯作卡·阿貝爾、卡爾·
阿裴爾,是荷蘭當代的一位畫家、雕塑家
與詩人。卡雷爾·阿佩爾從 14 歲開始繪畫,
並於 20 世紀 40 年代前往阿姆斯特丹視覺
藝術皇家學院學習。他也是 1948 年歐洲先
鋒派運動的籌劃人之一。

眼鏡蛇藝術群將一切現代藝術融於一身(抽象派、超現實主義和表現主義),無論從思想上還是從技巧上,都具有一種表現主義的手法,這種手法詩意強烈,充滿夢幻。其半抽象的油畫受詩歌、電影、民間藝術、兒童藝術和原始藝術的影響,色彩輝煌、筆法淋漓酣暢,與美國行動畫派相似。但與純粹的抽象繪畫不同的是,眼鏡蛇藝術群的藝術家具有更強烈的政治理想和對社會改革的訴求。二戰期間,這些藝術家所在的城市均處於納粹的占領之下。如今,他們希望能為戰後疲憊而迷惘的人群提供精神上的鼓勵,撫慰原有的創傷。他們將世界描述為「一個表面風光卻內在空洞的假象」(a world of decors and hollow facades)。當這種政 治性反映在其作品中就變成了那些空前絕後的近乎瘋狂的創作方法,成為了渴望自由與堅持抵抗的象徵,以表現主義風格處理的、大幅度變形的人物形象,是他們常採用的藝術主題,對後來歐洲抽象表現主義一不定形藝術一的發展有很大影響。

卡雷爾 • 阿佩爾與其他眼鏡蛇畫派藝術家一樣,受到多方面的有力影響,包括民間藝術、兒童繪畫和杜布菲的「生率藝術」(Art Brut)。阿佩爾的藝術風格具有自己的獨特性,色彩厚重,筆觸奔放,喜歡採用一種刺目的收縮式圖形,體現有了富有想像力的表現主義特

徵。

杜布菲是第二次世界大戰以後法國出現的最偉大的畫家,他第一批繪畫所描繪的是巴黎全景、巴黎人、公共汽車、地下鐵道、商店和偏僻的街巷。色彩明快而呈中性,人物都是以兒童繪畫的手法來處理,其空間的組合就像原始或古代的繪畫。

1956 年之後,杜布菲發展了一種非常具有詩意的新技巧。他毫無拘束地處理他的材料、使他的想像力能自由地奔馳在無邊之境。結果在繪畫上興起一個全新概念,批評家 Michel Tapie 命名為「另藝術」(Un Art Autre,Other Art)。這實驗性的探索使杜布菲成為戰後最具代表性的藝術家之一。而 1962 年至 1966 年間,杜布菲創作作品有《虛假的美德》、《有兩個顯赫人物的場所》。

讓 • 弗特里埃是第二次世界大戰後出現的年紀較大畫家之一,早年從事油畫。他被譽為二次大戰之後現代繪畫的新動向,對美國抽象表現主義繪畫的誕生產生很大的影響,第二次世界大戰期間,他創作了《人質》系列作品。這些繪畫作品 1945 年底在巴黎展覽時,被斬去頭的人質轉變成了用顏料作的物體,這些作品引起了轟動,人們認為他反映出時代的恐怖與悲劇。

採花大盜

丁雄泉

撰文◎蕭志利

　　丁雄泉崛起於 1940 年代末、1950 年代初期歐洲的眼鏡蛇畫派，畫派成員與丁雄泉志趣相投，互結好友，在法國巴黎與比利時布魯塞爾的畫廊共同舉辦畫展。1958 年丁雄泉轉往紐約發展，迎上抽象表現主義的時代浪潮，甚至於後來還慧眼發掘安迪 · 渥荷的專才，與之成為「普普藝術」運動的一員。

《Lady》
尺寸：83x126cm

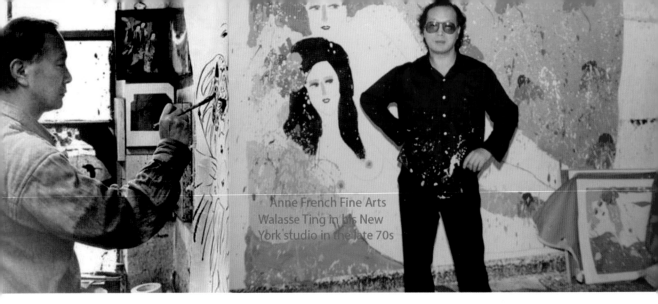

丁雄泉 WALASSE TING（B. 1929-2010）

　　舉凡世界級重要的藝術博物館大都有典藏他的作品。華人藝術圈中，大家都知道丁雄泉有個外號「採花大盜」，從中國人傳統的字義來解讀，採花；都已經是夠悖離道德，更何況還加上個大盜！這簡直是極端負面的稱呼。問題是，這個稱謂竟是他自己取的！原來，在丁雄泉的解釋裡，由於他的繪畫作品在描繪花這個題材方面，幾乎可說是佔了相當大的比重，因此對他而言，花這種極端新鮮的東西，本來就是讓他非常喜愛的，而再將解釋範圍稍作擴大，則可以說凡是新鮮的東西，都十分深受他的喜愛。所以，花一如女人，都是新鮮的；都是他相當熱衷採集的對象。所以，傳統中國人或許把風流採花大盜皆視為負面，但絲毫不影響到丁雄泉對這著稱呼的看法，他甚至還將這四個字刻成印，讓作品與這四個字清楚地讓大家看到。畢竟，在他的眼裡，採花意味著對生命青春的垂涎，同樣也意味著對生命最風光時刻的把握和擷取，這份自省自然也就讓他樂於去做一位大盜，一位極樂於面對生命、貼近生命的行動主義者。

《I hurry on home cause my girl is waiting for me》
1997 年 尺寸：69c99cm

《裸女》
水彩 尺寸：15.6x23cm

李承倫與龐均老師合

東方人文
表現主義的代表

龐均

撰文◎李承倫

　　龐均 1936 年生於上海的藝術世家，他的父親是推動中國現代藝術發展的重要人物 - 龐薰琹，母親則是曾留學東京的油畫家。

　　龐均十三歲便考入杭州美院，1952 年轉學北京中央美術學院，師承徐悲鴻、吳作人、林風眠、潘天壽、黃賓虹、倪貽德、顏文梁等前輩，1954 年以優異成績畢業。從 1954 年到 1980 年步入專業創作的藝術生涯，先後在北京美術公司創作組、北京畫院從事油畫創作，並在中央戲劇學院舞台美術系兼職教學。

　　在漫長的藝術生涯中，龐均以油畫為主要表現素材，對色彩的掌握有獨到的見解。在家族脈絡的傳承演繹下，他從既有的基礎和精神上，發展出油畫最深邃的能度，並企圖尋找出古典與現代的平衡點。龐均的作品融合東西方獨特的意境，把西方的熱情、表現力與爆發力，和東方的寫意與藝術哲思，作出完美的融合，可謂東方人文表現主義的代表。

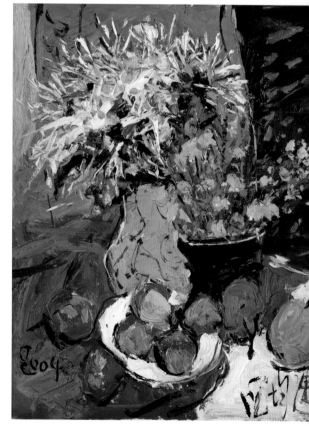

龐均 - 線菊與水果，72.5x60.5cm，2004 年

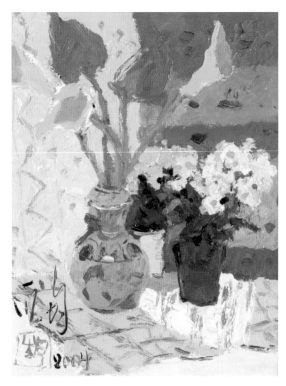

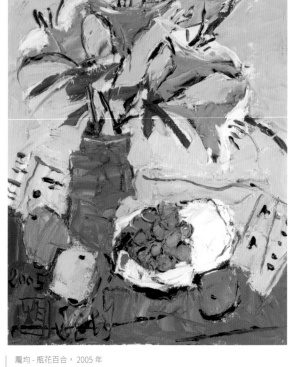

龐均 - 瓶花海芋，2004 年

龐均 - 瓶花百合，2005 年

龐均獨有融匯中西方的
藝術，被認為表現出西方
印象派、野獸派的風格，
也蘊含東方文人畫的寫
意，建立了新的東方油畫
的表現主義。龐均自 1987
年起便定居台灣，並任教
於國立台灣藝術大學逾
二十年。龐均對華人藝術
界貢獻良多，有著舉足輕
重的地位。

龐均十分擅於利用灰白
色調表達油畫獨有的意
境，喜愛古典音樂的他，
常常在古典樂的陪伴下進
行創作。

龐均 - 水果靜物

紀錄了純粹
以及靈魂散發出的光芒

Richard Corman

撰文◎陳立倢

理查德‧科曼 (Richard Corman)

80 年代的紐約,一股蠢蠢欲動的藝術細胞正在次文化之間逐漸發酵,雖然沒有時下以幾個點按就能找到任何人的社群媒體,但當時的年輕藝術家們卻以極為密切的方式互相連結,這樣醞釀的勢力讓 Richard Corman 非常著迷,Richard Corman 便常利用為攝影大師 Richard Avedon 工作之餘,帶著他的相機穿梭各公寓及工作室,尋訪原創又有識別性的新興藝術家,並捕捉他們最不受影響最純粹的自我,記錄了未受社會污染、未曾承受期望的靈魂發散出的光芒。

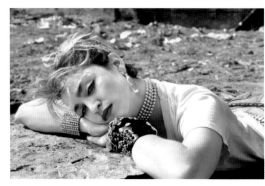

Richard Corman 因電影 casting 遇到當時只有 25 歲的 Madonna,一場巧合在全無安排的狀況下隨意拍攝,Richard Corman 創作了一系列豐富圖像。

理查德‧科曼 (Richard Corman)1954 年出生,是一位美國攝影師,並以肖像攝影師身分聞名,主題包括音樂家、演員、運動員、藝術家、作家、人道主義者。

高中時期,Richard Corman 就讀於伯威克學院 (緬因州) 的寄宿學校,從亨特學院畢業並獲得了藝術史和心理學學位後,他最初計畫從事心理學職業,然後轉向攝影,他開始使用祿萊相機拍攝膠片最後轉向數碼相機。

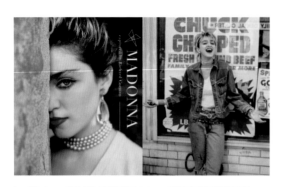

《Madonna NYC 83》不僅是對 Madonna 和 80 年代初期的致敬，
還是一個充滿熱情、幽默、時尚、性感和表演的拼貼畫。這本書是
Yolande Cuomo Design 設計。

作為一名肖像攝影師，Richard Corman 曾
與各種主題合作，包括諾貝爾和平獎得主（尼
爾森·曼德拉、詹姆斯·杜威·沃森）、演員（羅
伯特·德尼羅、保羅·紐曼、阿爾·帕西諾）、
運動員（邁克爾·喬丹、德里克·吉特、穆
罕默德·阿里）和我們時代的音樂家（斯汀、
溫頓·馬薩利斯）。

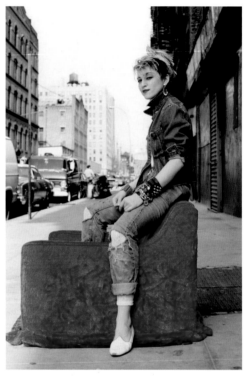

Madonna 代表了感性，無人能比。

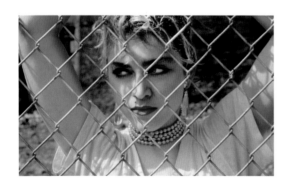

當時一位秀導告訴不斷捕捉年輕新秀的
Richard Corman 一定要去拍這位女孩，她對
Richard Corman 形容 madonna 的不凡魅力：
「我從未目睹過、遇見過像她這樣的人，她
完全是個原創。你必須聯繫她並約她拍照。」

《Madonna NYC 83》正如這本書清楚表明
的那樣，從一開始，她就決心為自己定義一
個形象，並在公眾想像中開闢一個空間。
在過去三十年中，經歷了無數次的轉變之後，
重新回顧這些早期年代是非常不同凡響的、
構成了年輕的 Madonna 和一個永恆的、鼓舞
人心且具有重要意義的紐約的多面人像。

我們總是看見 Madonna 光鮮亮麗的那一
面，Richard Corman 這組僅以雙眼底片相機
拍攝的影像，卻為我們揭露在她以同名專輯
《Madonna》，在攝影師 Richard Corman 鏡
頭裡留下的純粹初衷，擄獲全世界目光以前
的模樣。

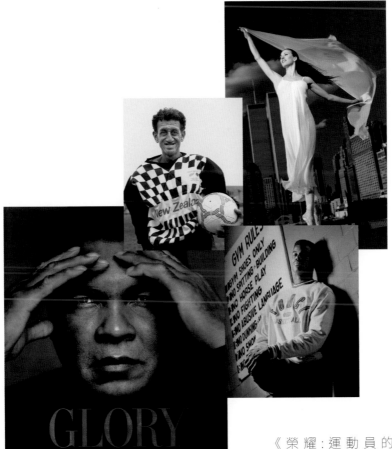

多才多藝的 Richard Corman 的作品致力於人類努力的最高願望的藝術視野，這些照片記錄了每個重大時刻和小事，記錄了名人和普通人、有天賦的人和面臨挑戰的人等等。

自 1991 年以來，Richard Corman 一直在世界各地的拍攝殘疾人士，人們分享了工作倫理、尊嚴、韌性和對他人的尊重，勝過任何無意義的能力和殘疾之間的比較，通過他們的喜悅、謙卑和優雅，讓我們知道，有很多可以學習的地方。

《榮耀：運動員的照片》是 Richard Corman 第一本攝影集，於 1999 年出版，照片集展示了各類運動員的能力和奉獻精神，從職業運動員到芭蕾舞演員再到特殊的奧運選手《榮耀：運動員的照片》黑白照片包括穆罕默德・阿里、麥可・喬丹、泰格・伍茲、卡里姆・阿卜杜勒 - 賈巴爾、小卡爾・瑞普肯和帕特・萊利的肖像，以及運動員、芭蕾舞者、滑板運動元和自行車使者特奧。

在世界各地記錄了各運動員參加特奧會的情況，包括 2001 年南非開普敦和 2007 年中國北京。2003 年，這些照片被收集在一本書中，而他也與藝術家 Brainwash 先生合作，為 2015 年洛杉磯世界夏季特殊奧林匹克運動會策劃一項活動。

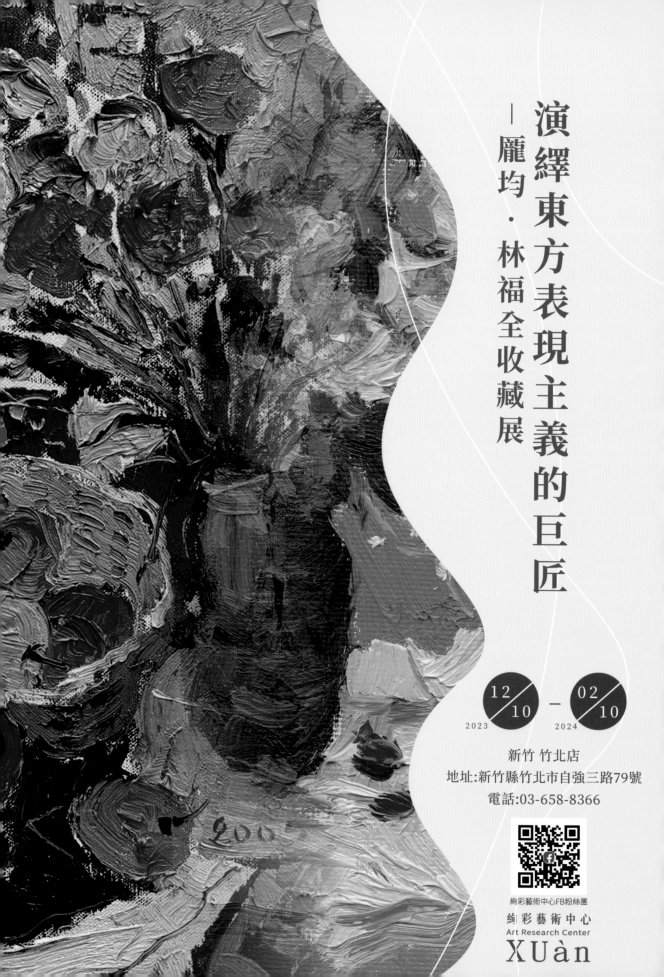

演繹東方表現主義的巨匠
—龐均・林福全收藏展

12/10 — 02/10
2023 　　 2024

新竹 竹北店
地址:新竹縣竹北市自強三路79號
電話:03-658-8366

絢彩藝術中心FB粉絲團
絢彩藝術中心
Art Research Center
XUàn

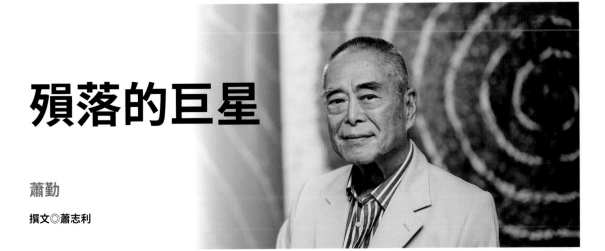

殞落的巨星

蕭勤

撰文◎蕭志利

蕭勤-完滿 1962年，尺寸:69.5x59.5cm

蕭勤於 1935 年 1 月 30 日生於上海，最早於上世紀 50 年代開始探索和創 術風格與創作視野，對中國現代抽象藝術的發展作出了重大貢獻。

如旅法前輩藝術家林風眠、趙無極，蕭勤以西方藝術為師的同時，在 60 年代開始對禪、道、老莊思想產生興趣，尋求中國文化傳統中的養分。他對各種東方哲思的人生、宇宙、自然觀的研究及感悟，使他更能夠掌握虛與實、陰與陽等對照概念及意境聯想，並於紙和畫布上保留手隨心轉的自由發揮空間，在繪畫裡展現「二元性」的對立及和諧、張力與平衡，開拓有別於西方抽象主流圖式的創作風格。

羈旅海外 60 年，蕭勤融會了西方美學、東方哲思以及對天體物理和宇宙現象的探索，隨著個人生命歷程的起跌變化及內省歷練，創作出面貌豐富多樣的藝術作品，致力發掘人類精神生命的深刻意涵。通過繪畫及自我意識的千錘百煉，蕭勤一生不斷追求天人合一、超越死生侷限的廣闊人生境界，後因故疾在高雄病逝(2023/6/30)，享耆壽 90 歲。

蕭勤-圓滿，簽名

作為最早成立的華人戰後藝術團體「東方畫會」的發起人之一，並與其他創會畫家並稱「八大響馬」，他率先引進西方前衛思想與原作，更致力將中國現代藝術推出海外；1956 年，蕭勤展開漫長的歐美遊歷之旅，從西班牙馬德里經巴塞隆拿輾轉紮根於意大利米蘭，並以此為縱橫西方數十年之基地。1961 年在米蘭發起「龐圖國際藝術運動」，提倡「靜觀精神」，更是戰後西方唯一由亞洲藝術家發起，以東方哲學為思想宗旨的國際前衛藝術運動。

近年蕭勤曾在多間美術館舉行型個展，包括：陶格夫匹爾斯馬克·羅斯科藝術中心（陶格夫匹爾斯）、吉美國立亞洲藝術博物館（巴黎）、松美術館（北京）及中華藝術宮（上海）等。他的作品廣被納入國際重要收藏，包括大都會博物館（紐約）、M+ 博物館（香港）和美高梅主席典藏（澳門）等。

大英博物館遭竊？

憑空消失的珠寶，與開除的員工身分

撰文◎陳立僡

　　英國的大英博物館，在 8 月 16 日發出公告，表示「發現收藏品遺失、被竊盜或損壞，一名工作人員已被開除」，館方表示目前已通報警方進行調查，同時啟動緊急措施加強安全管理、針對館內收藏品保管進行對策檢討。

　　根劇館方的說法，丟失的藏品是存放在庫房中並未展示、珠寶一類的小型物件，針對失竊的藏品，館方並未交代太多細節，僅表示種類包括黃金珠寶、寶石、半寶石、玻璃等小型物件，這些失竊文物的時間跨度從西元前 15 世紀到近代的 19 世紀都有，但並未公告具體遺失的數量、文物名稱、以及失竊的時間點。

　　然而這並不是大英博物館首次發生失竊，過去在 2011 年的卡地亞鑽戒案、2004 年的中國珠寶案、2002 年的希臘雕像案，相關事件也扯上了殖民劫掠、文物返還的爭議。
這些失竊物件在近年都沒有公開展覽，平時存放庫房中，提供館方人員進行學術研究用途。大英博物館的館藏庫房戒備如此森嚴，進出有權限的限制和申請流程，因此如果「無故遺失」，推測可能性是內部人員所為。

　　雖然館方同步表示「開除了一名員工」，但這名員工的身分、負責的工作項目、以及具體涉案情節同樣沒有進一步的說明，因此尚未能推斷該名員工是否為監守自盜的竊賊本人、或是因為安全管理失職；館方只有補充說道，全案已由倫敦警察廳介入調查中，且「嫌犯尚未被捕」，並會盡力追回遺失的文物。

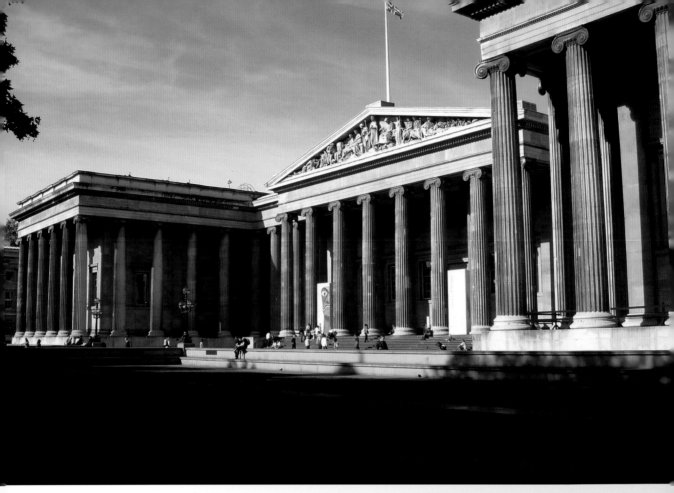

　　「這件事非常罕見，我們極為重視館藏文物的保管。」現任大英博物館館長費雪（Hartwig Fischer）在公告中如此表示。在這份公告裡，有館長費雪以及大英博物館董事會主席歐斯本（George Osborne）的官方發言，但也僅是以官方態度作出對外回應，歐斯本承諾館方未來要做的三件事項：（一）找回失竊文物、（二）找出方法預防類似事件、（三）用盡方法加強安全管理、典藏紀錄，以確保事件不再發生。

預計在 2023 年底之前，大英博物館將針對失竊與安全管理問題，提出一份檢討和對策報告。

　　此類竊盜案不僅暴露大英博物館的安全管理問題，影響館方形象之外，長年來對於博物館的「不義館藏」問題──批判大英博物館劫掠文物、殖民主義的歷史，也有呼聲要求這些文物應當返還，種種爭議也在類似的失竊案發生時，讓館方頗為尷尬。

　　那麼這一次 2023 年的失竊記，會不會和近年文物返還爭議有關？有調查相關的知情人士向英國《每日電訊報》透露，遺失的物件都尚未公開展示過，目前已知失竊案「與任何意識型態或政治主張無關」，並未涉及文物返還運動。

藏逸拍賣會
Taiwan Auction House

瑰麗珠寶／翡翠首飾／潮藝術／現當代藝術／中國書畫／藏酒

2024藏逸春拍
5月 敬請期待

藏 品 徵 集 中

服務專線
0901-322-558
0800-300-558

鑽石彩寶課程班

新竹竹北店 | 周一 下午:14:00

新竹縣竹北市自強三路79號 |TEL: 03-658-8366

台北旗艦店 | 周三 下午:14:00

台北市中山區民權東路二段17號 |TEL: 02 2593 3977TEL：02 2593 3977

桃園博物館 | 周五 下午:14:00

桃園市蘆竹區新南路一段125號B1 | TEL : 03-212-2990

EGL全新課程

1.EGL鑽石鑑定師執照班

2.EGL彩色寶石鑑定師執照班

3.彩色寶石與鑽石鑑賞班

4.珠寶設計初階班

5.翡翠鑑定班

（詳情請致電洽詢）

EGL歐洲寶石鑑定所官網

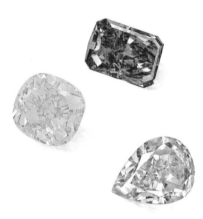

藝術品數位憑證最新突破

藝術品指紋辨識系統

撰文◎伍穗華

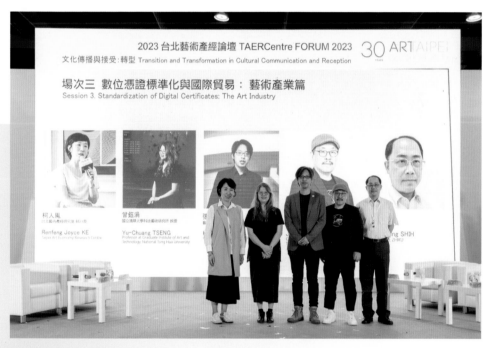

台北藝博會最大亮點

　　2023 年台北藝博會 ART TAIPEI 的最大亮點是談了多年的藝術品數位憑證因為新技術的出現，跨出了一大步。這項技術是由藝信股份有限公司的團隊發展出的藝術品指紋辨識系統。

藝術品的履歷對於藝術品的價值非常重要，因為 Web 3 技術的演進，已讓藝術品數位履歷的開發如雨後春筍般在世界各地萌芽，也有很多畫廊現在以數位證書取代紙本證書。但是目前都是各自為政，資料沒有串連。這就導致資訊還是核實困難。

　　數位世界資料傳輸無遠弗屆，雖然可為藝術品的交易提供便利，但是無法與實體作品連結，這中間就有空間讓欺瞞、詐騙混居其中。所以數位憑證在藝術界一直無法被廣泛運用。藝信的技術是為實體的畫作與數位憑證間提供了物理性的連結。所以可以大幅提升數位憑證的可信度，讓虛擬世界中的數位憑證可確實代表實體畫作。

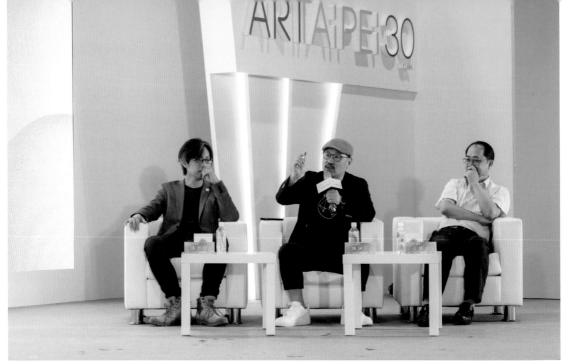

藝信是以光學辨識技術，先在要採證的藝術品上擷取表面特徵，再用 AI 模型模擬老
化趨勢，最後將這些特徵值上傳區塊鏈，就完成了存證的程序。將來要驗證時，則
是將存證的模組下載比對現在的藝術品，如此一來，可以驗證出是不是原來那一件。
這樣的技術能為藝術品的鑑定提供科學的證據，解決藝術界常見的真假爭議。

　　藝術品買賣時若買賣雙方對真假有爭議，目前基本上是各說各話。藝信的技術讓買賣雙方可參
考科學證據，降低爭議，進而促進交易，也可以讓持有者更放心，所以藝術界非常樂觀其成。
今年 ART TAIPEI 論壇討論數位憑證如何運作，產經研究室執行長柯人鳳就提到：「區塊鏈保證書
對這個產業非常重要。」與談人對於藝信的技術讓藝術憑證與實體作品有物理性的連結，有助藝
術品流通的全球化，抱持非常樂觀的態度。畫廊協會的石隆盛顧問就說：「因為藝信的技術，讓
這些都變得可能。」他們將持續為推動數位憑證做努力。

　　這論壇吸引了不少業界人士與收藏家的關注，大家都樂見其成。若是能往此方向推進，將為未
來的藝術交易市場導入信任機制。

參訪侏羅紀博物館後記

Jurassic museum

撰文◎ Amy

　　第一次參訪，是不小心經過了侏羅紀博物館，只是好奇地走了進去，最深刻的印象並非精緻的寶石和美麗的化石，而是專業的寶石知識。作為多年的室內設計師，今日我初次發現原來寶石不僅能變成飾品和擺飾，還能製成桌椅、燈飾，甚至是家居飾品。看到這麼多種五顏六色不同的結晶，來自全世界不同的礦區，讓身為室內設計師的我呢，非常的感動，彷彿走進了紐約自然科學博物館的奇妙場景。

　　第二次帶著家人參觀時，驚訝地發現桌上多了用寶石製成的筆、時鐘和寶石做成的相框，甚至是餐盤跟餐具也是寶石做的，令我懷疑博物館的老闆是否有些偏執狂，怎麼越來越多寶石相關的製品呢。一般的博物館我最多只會去一次兩次，但是這個博物館卻引起我很大的興趣，欲屢次再訪。

　第三次與朋友聊天時，他們對寶石礦石表現極大興趣，我於是向他們推薦這家位於南崁博物館。朋友表示有興趣，也要求我陪同參觀。於是，我再度來到這家充滿奇幻寶石冒險的博物館。驚喜的是，這裡不僅可以參觀，還能親手研磨寶石、清修化石，甚至親手製作銀飾品。兩三個小時的體驗下來，我和朋友完全沉浸其中，最重要的是小朋友也非常的開心，覺得 WOW！來了這麼多次竟然才知道在臺灣竟然可以自己親手修復億萬年前的化石，非常的不可思議。

　最近一次來參觀的時候，預約參觀之前我仔細瀏覽博物館的官網，更發現博物館除了寶石相關的呈列，還有藝術品的展覽。更重要的是館長李承倫，不只走遍全球 60 多個國家，將最有趣的化石、珍貴的礦石和寶石帶回台灣進行加工。還拍了許多影片在 YouTube 上跟大家分享。所以我這一次特別希望能夠見到館長，後來發現館長還是個大提琴家，博物館不定時有音樂會，還有藝術講座跟珠寶課程，真是造福附近鄰里。

侏羅紀博物館

　　這一次的參訪讓我見到的這個傳說中的館長，所以我計畫將室內設計師專業與這些美麗的石頭結合，創造出一個獨特的居家裝飾，沒想到館長李承倫非常開心的說可以支持我。目標是恐龍的化石延著屋樑從上向下延伸，或是把魚化石鑲在牆上，甚至把廚房的餐桌，洗手間的水龍頭，浴缸，讓每一件家居用品都能有億萬年的磁場，都變成大自然獨一無二的寶物。這次的參訪不僅是一場特別的體驗，寶石不是束之高閣的在珠寶店裡，而是可以成為我們日常生活的用品，讓我對未來的室內設計計畫更有源源不絕的靈感。我要再次感謝侏羅紀博物館，並且我希望未來有機會來欣賞音樂會和寶石講座。

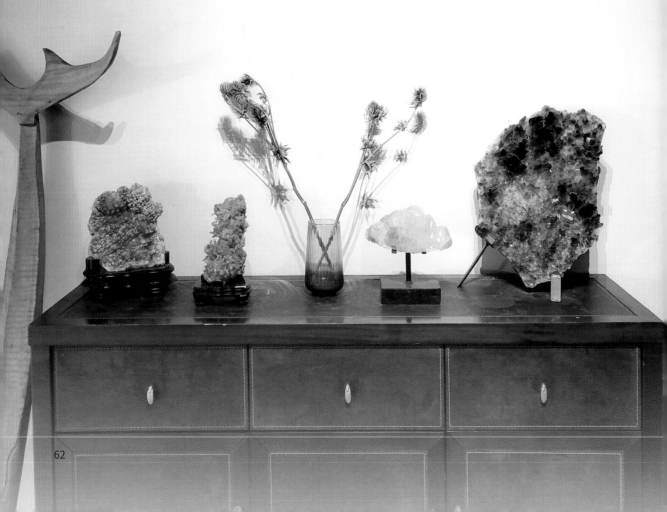

時光漫遊

緬懷黃大一博士逝世一周年

恐龍、琥珀與化石的奇幻之旅

2024

1/18–2/29

（四）　　（四）

報名電話:(03)2122990

地址:桃園市蘆竹區新南路一段125號B1

連結至Google Map

博物館 官網

寶石界的新秀
沙弗萊石

發現至今不到六十年，已成為市場寵兒
還讓發現者在礦區送了命，沙弗萊石是充滿故事的寶石

撰文◎伍穗華

1

史密森學會美國國家自然歷史博物館的新寵

　　位於美國華府，收藏上萬顆世界各種知名寶石，包括最著名的霍普鑽石 (Hope Diamond)，史密森學會美國國家自然歷史博物館，在今年 2023 年 2 月迎來了一顆令人驚嘆的新寶石：梅雷拉尼之獅 (Lion of Merelani)。它是一顆沙弗萊石，是一種非常罕見的石榴石，在博物館中吸引無數訪客的目光，忍不住駐足驚嘆。

　　史密森學會美國國家自然歷史博物館展示這顆寶石的目的除了因為它的美與稀有之外，另一個原因是為了紀念沙弗萊的發現者：Campbell Bridges。1967 年，地質學家 Campbell Bridges 在坦桑尼亞北部的 Merelani 附近發現了綠色的鈣鋁榴石礦藏，但由於政府不給予開採許可，他轉而在肯亞進行勘探，並於 1971 年在 Tsavo National Park 附近發現了第二處礦藏。由於 Campbell Bridges 是 Tiffany & Co. 的顧問，1974 年，

Tiffany & Co. 公司開始在珠寶中使用這種寶石，沙弗萊石開始在珠寶市場中露臉。但卻因 Campbell Bridges 熱愛沙弗萊石，捨不得賣，供給市場的量並不多，市場上不常見到。

　　2009 年，Campbell Bridges 和兒子與員工在他的礦場被 20 名手持棍棒、長矛、弓箭的暴徒襲擊，Campbell Bridges 因傷勢過重，在抵達醫院前死亡。享年 71 歲。因為 Campbell Bridges 之死，沙弗萊礦區停止開採，直到 2015 年判決宣判，才重啟開礦。但筆者曾親自到礦區探訪，礦坑重啟後，挖到的量卻遠遠不如預期。

史密森學會 美國國家自然歷史博物館的新寵 Lion of Merelani 和原礦 ｜ Campbell Bridges

2

石榴石家族中的貴族成員

沙弗萊石是一種罕見的綠色寶石，屬於石榴石的一種變種。與一般人對石榴石的紅色印象截然不同。由於含有微量的鉻或釩元素，而呈現綠色。它的英文名字是沙弗萊石，是紐約珠寶商 Tiffany & Co. 公司為了紀念這種寶石的發現地──肯亞的 Tsavo East National Park 國家公園而命名的。

沙弗萊石的產量很少，主要來自坦桑尼亞和肯亞交界的地區，馬達加斯加也有部分次生礦產出。它的晶體結構屬於立方晶系，晶體會呈現出十二面體或四角三八面體。淨度良好的大顆粒晶體並不多見，超過 3 克拉的高品質寶石就很罕見，超過 10 克拉就達到收藏級標準。

沙弗萊石不需要進行加熱處理或淨度優化，是一種非常天然的寶石。

沙弗萊石的顏色可以從淺綠色到深綠色，最高品質的顏色是接近於祖母綠的濃郁藍綠色，其次是明亮綠色的寶石。黃色調和棕色調會降低寶石的價值，藍色調則提升寶石的價值。沙弗萊石和祖母綠相比，有更好的淨度和火彩，視覺美感更佳。但是由於產量稀少，它的價格也不低。

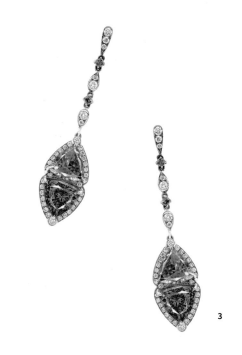

3

| 肯亞沙弗來礦區 | 陡峭狹窄的礦坑 | 看見沙弗萊 |

1 10.89CT 沙弗萊墜鍊；2 3.58CT 沙弗萊耳掛（右）；3 6.63CT 沙弗萊耳環
── all by jurassic color diamond 侏羅紀彩色鑽石

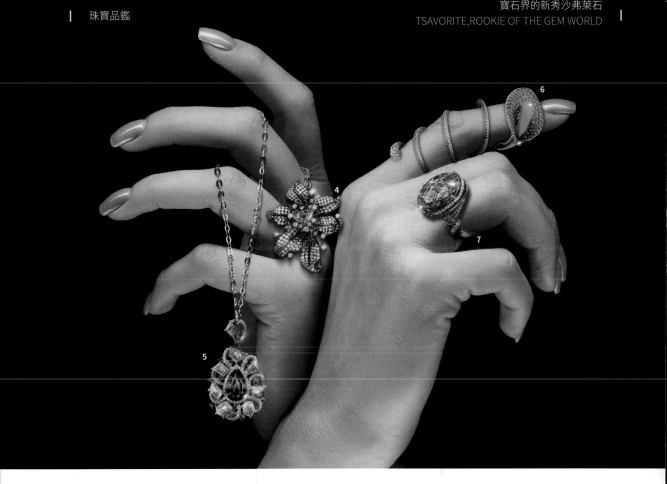

沙弗萊石

寶石新秀，後市可期

古埃及文明記載了埃及豔后對祖母綠的喜愛，中國的翡翠文化從明朝開始萌芽，而沙弗萊從發現至今不到 60 年，已被視為市場新秀，品質好的沙弗萊石目前價格已不輸祖母綠了。

再加上 Campbell Bridges 的悲劇事件增加世人對沙弗萊石的關注，就如同藝術家過世後，畫作會漲價。比較 2009 年 Campbell Bridges 死後，沙弗萊石的價格年年上漲，不到十年間漲了 5-8 倍。

綠色系的寶石一直廣受人們喜愛，祖母綠和翡翠都是貴重寶石的代表，筆者也認為黃種人的皮膚配戴綠色寶石也最出色。所以當漂亮的沙弗萊石出現時，寶石愛好者無不驚艷，除了顏色美之外，火光又好，而且目前市面上尚未發現可人為處理的沙弗萊石，它是天生的美人胚子，若有看到令你動心的沙弗萊石，絕對值得收藏。

4 3.06CT 沙弗萊花墜；5 4.04CT 七彩沙弗萊墜；6 5.66CT 沙弗萊海芋戒；7 20.11CT 沙弗萊石戒 —— all by jurassic color diamond 侏羅紀彩色鑽石

藏逸拍賣會
Taiwan Auction House

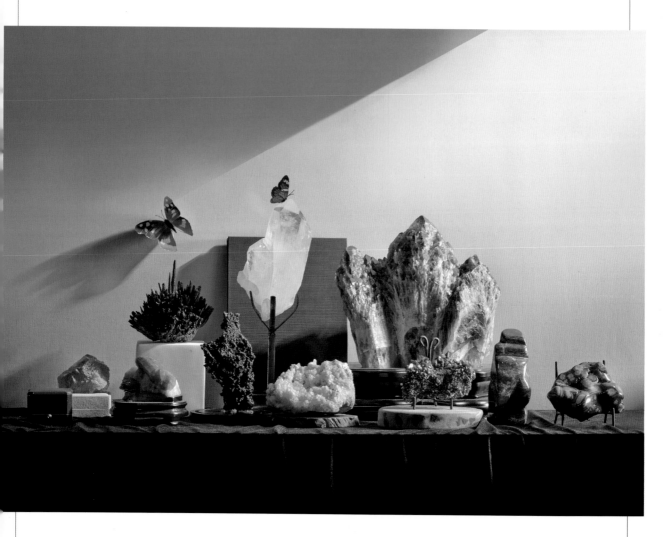

Interior Design Trends - Mineral & Fossil

室內設計潮流新趨勢 - 天然礦物＆化石當道

冬日禮讚‧礦世佳選 part II 1/10-2/2

新春開運瑰麗珠寶‧新春藝術 1/31-2/23

珍藏拍賣會官方網址

亞歷山大變色石

比鑽石還稀有，充滿神秘色彩的亞歷山大變色石

撰文◎伍穗華

從寶石學的分類來說，亞歷山大變色石屬於金綠玉家族中罕見會因光源不同，而呈現不的同顏色的現象寶石。若金綠玉中又會變色，又有貓眼現象的則稱為亞歷山大金綠玉變色貓眼。這麼長一串的名字代表它是因大自然中珍貴又難得的巧合而產生，就容我細細說明。

名稱起源得自俄羅斯沙皇

亞歷山大石是一種金綠寶石，據說最早由俄羅斯礦工在烏拉山脈發現。當時，這種可變色的寶石被進獻給了俄國皇子亞歷山大二世。工匠們將這顆稀有的寶石鑲嵌在皇子的皇冠上，因此得名「亞歷山大石」。在過去的俄國，亞歷山大石深受寵愛，被尊稱為國石，所呈現的綠色和紅色曾是俄國皇家衛隊的顏色。曾經只有皇親貴族才能把玩，是一種身份的象徵。

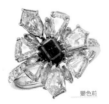

俄羅斯天然無燒亞歷山大變色石鑽石戒
VERY RARE RUSSIAN ALEXANDRITE AND DIAMOND RING (With no indications of thermal treatment)
主石：0.64 克拉 Dark Green-Blue to Pinkish Red, Emerald AGL_1120966

罕見俄羅斯天然無燒亞歷山大變色石鑽石戒
EXQUISITE AND VERY RARE RUSSIAN ALEXANDRITE AND DIAMOND RING (With No indications of thermal treatment)
主石：3.75 克拉 Bluish Green changing to Pinkish Purple, Oval ” 白鑽 108P/1.63CT

產地

現在俄羅斯的亞歷山大變色石礦藏已枯竭，市場上並不容易見到。後來巴西、斯里蘭卡、緬甸、坦桑尼亞等地雖然也都分別發現，但數量也不多。目前巴西的礦場也宣告開採完畢。

變色的原因

亞歷山大石的變色效果是指在不同光源下呈現色調變化的神奇能力。在燭光或鎢絲燈（白熾燈）映照下，它會呈紅、粉紅或紫色；在日光下則變成綠色或藍色。這種變色效果是由鉻元素在不同光照條件下吸收不同波長的光所引起的。亞歷山大石的變色程度越強，其價格也自然越高。

貓眼效應

　　變色和貓眼效應都是屬於寶石中的特殊現象，變色是因為吸收光線不同的波長而產生；貓眼現象則是因為內含物很整齊的平衡排列，所以當寶石磨成弧面時，能看到像貓眼的一條線而得名。不只金綠玉有變色與貓眼現象，還有其他寶石也有見過，但就以亞歷山大金綠玉貓眼最受市場追捧。除了是數量最少之外，漂亮的貓眼眼線是直細亮中活這五字訣，也在亞歷山大金綠玉貓眼上得到最好的印證。

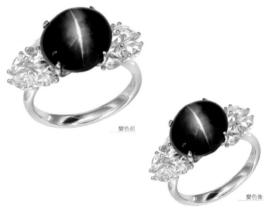

變色前

變色後

巴西天然無燒亞歷山大變色貓眼石鑽石戒
主石：9.98 克拉 Yellowish Green changing to Yellowish Brown OVAL

變色前

變色後

天然亞歷山大變色貓眼石鑽石別針
Alexandrite Cat's-Eye Chrysoberyl and Diamond Brooch
主石重量：亞歷山大無燒變色石 10.57 克拉

小心！別買到人造寶石

　　亞歷山大石在自然環境中相當罕見，特別是重量大於 2 至 3 克拉的變石。不過，早於 1900 年代以來，柴可拉斯基法和熔化工藝等技術經過不斷改善，已能在實驗室環境裡培育亞歷山大變色石。所以購買時除了要比對證書，也要找有信譽的商家。

白天的祖母綠，晚上的紅寶石

　　有人說亞歷山大石是白天的祖母綠，晚上的紅寶石。買一種寶石，卻能有雙重面貌，的確是賺到了。而寶石收藏家們更是被這種特殊的寶石所吸引，這帶有神秘變化的稀有寶石，因為數量不多，非常值得收藏。

華文市場的彩鑽寶典

Diamond book for Chinese buyers

專營天然彩鑽及貴重寶石的台灣侏羅紀寶石集團，創辦人李承倫新書
《寶石大全》《鑽石大全》，該書收錄了李氏從走遍全球鑽石礦區及重要鑽石交易地的完整紀錄。
透過千幅彩色圖片，自原礦到瑰麗成品首飾，自全球鑽石加工地區到印度、比利時、紐約鑽石交
易中心，從鑽石的形成、挖掘及所有關於鑽石的故事，展現一個豐富且璀璨的彩鑽世界。

「很多人會問我為何會有這個想法要撰寫一本關於我個人從事珠寶行業及遊歷的彩寶書籍。我
會告訴他們，因為市場上有關鑽石的書籍絕大部份都是英文的，我覺得這是合適時機為華文市場
提供一本全面的彩鑽書冊。」

洽詢　台北店 (02)2593-3977 ｜ 桃園店 (03)212-2990 ｜ 新竹 (03)658-8366

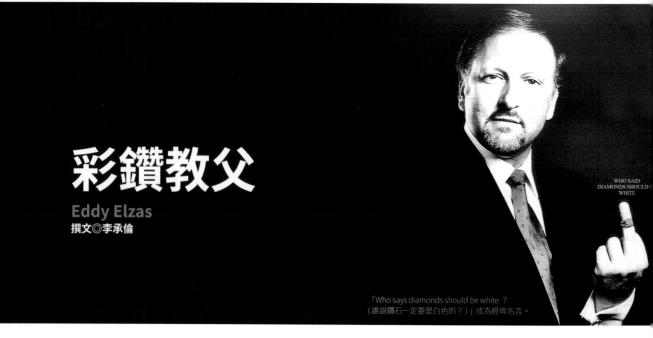

彩鑽教父

Eddy Elzas

撰文◎李承倫

「Who says diamonds should be white？（誰說鑽石一定要是白色的？）」成為經典名言。

「Eddy Elzas」因為獨到的眼光，被譽為全球最知名的彩色鑽石教父級收藏家，「Eddy」本身是機械背景出生，畢業後前往南非鑽石礦區維修機具，這樣的機緣使他踏入了珠寶領域，並在離開南非回到比利時發展事業時，得到老東家贊助一盒彩色鑽石原礦，這一盒原礦開啟了他的傳奇人生，在 1970 年當時時代背景，無色的鑽石才具有價值，彩色鑽石就猶如「廢料」一般，「Eddy」卻對這些「廢料」情有獨鍾，回到比利時的他拿這些原礦去加工廠切磨，被切磨師父恥笑，「Eddy」並未在意，反倒之後還是刻意去尋找彩色鑽石收藏，「Eddy」找上了一間都是收藏家與業者聚集的咖啡廳尋求機會，展示出了自己剛切磨好的彩色鑽石與藏家分享，同樣遭到大家的恥笑，「Eddy」回擊說出：「Who says diamonds should be white?（誰說鑽石一定要是白色的?)」，誰也沒料到這句話成為經典名言，之後有位藏家知道「Eddy」很喜歡彩色鑽石，打算贈與他一顆一克拉的粉紅鑽，「Eddy」認為無功不受祿，堅持要進行付款，就在藏家勉為其難下，以一杯咖啡成交，之後「Eddy」又用香菸換到藍鑽等….持續的增加各種彩色鑽石收藏。

從 29 歲開始收藏彩鑽的「Eddy」，是直到了 1979 才受到矚目，300 多顆各色彩鑽組合成的「Rainbow Collection」首次在安特衛普展出，往後幾年更受邀到世界各地展出，「Rainbow Collection」總重約為 350 克拉，其中包含三顆紅色鑽石，以當時的紀錄世界僅有 11 顆，1981 年及 2011 年兩次的皇室婚禮中，都相傳有阿拉伯皇室想購買當作贈禮，據傳預計出價一億美元（也有說法是一億英鎊，並在 1981 年時出售了一套），即便到了今日，再有多大的財富要收藏這樣一套彩鑽幾乎是天方夜譚，從「Eddy」的身上我們可以看到，發掘被低估的價值，跳脫出業界的思維，才能超越業界。

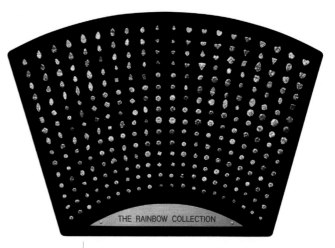

斯里蘭卡天 Rainbow Collection，若非從 1970 年代開始收藏是不可能完成的逸品。

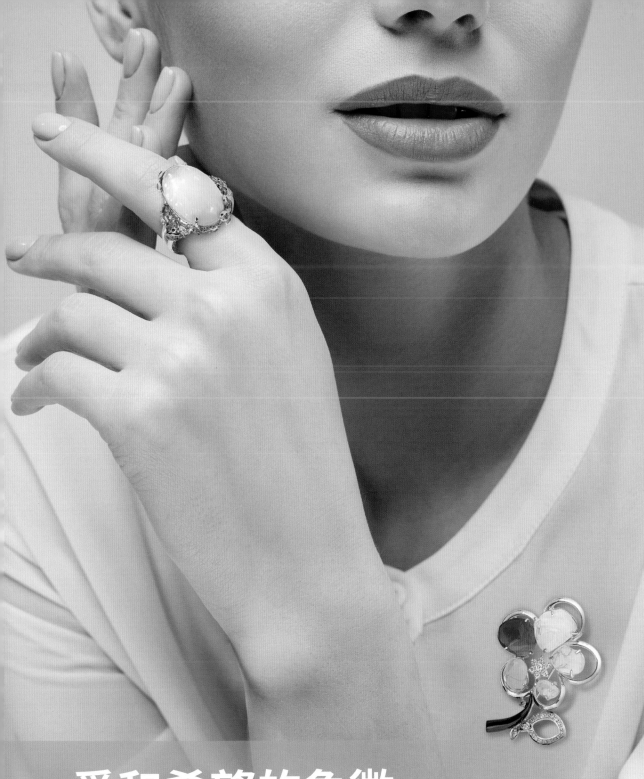

愛和希望的象徵
—蛋白石 Opal

撰文◎李承倫

戒指：7.10 克拉蛋白石戒
胸針：蛋白石花形別針

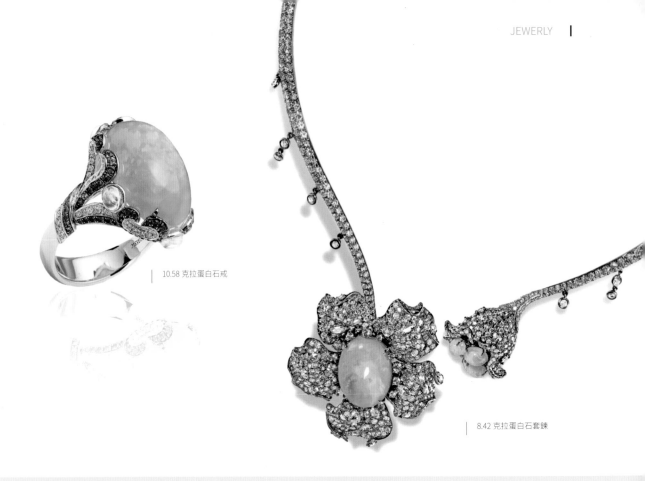

10.58 克拉蛋白石戒

8.42 克拉蛋白石套鍊

蛋白石又名歐珀，是澳洲的國石，早年因進入台灣的歐珀品質較差，多為混濁的乳白色且不帶油彩，如同煮熟的蛋白一般，固被命名為 " 蛋白石 "。

事實上蛋白石品種多元，美麗的蛋白石看起來就如同將虹彩封存其中，多樣且動人的色彩在寶石中是絕無僅有的，遊走於七彩間的光韻，與光的共演賦予其千變萬化，百看不厭。古羅馬學者普林尼更形容蛋白石：「兼有紅寶般的炙焰火紅、祖母綠般的深邃海綠」。古羅馬時期也將蛋白石視為愛和希望的象徵，自古蛋白石就是皇室所好，直到當今魅力依然不減。

蛋白石的成因

豐富色彩變化萬千的蛋白石形成於火山灰或沉積岩中富含矽的岩石中，當雨季時大量的雨水將富含二氧化矽的溶液填充至岩脈中孔隙，在數次循環及適切的揮發速率和回填二氧化矽溶液結晶成型，整個過程長達數百萬年，結晶過程使得蛋白石含水量須達到 3~10%，高品質優良的蛋白石甚至會達到 20% 含水率。

含水率的多寡會左右蛋白石本身的七彩光暈，而這種光暈會稱為 " 遊彩 (Play of color)"，在電子顯微鏡下觀察會發現，蛋白石是內部是由許多的二氧化矽形成的小球體，整齊排列組合而成，當光源射入後，產生衍射後的干涉現象，創造出了 " 遊彩現象 "。相反的如果內部的二氧化矽球體大小不一且排列不整齊，就會無法創造出 " 遊彩現象 "。

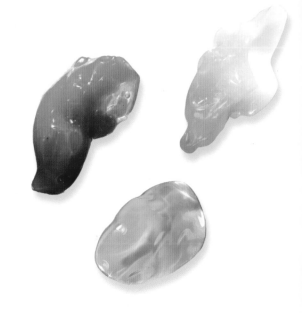

蛋白石的種類

1. 黑蛋白石 (Black opal)：

　　主要產在澳洲，是蛋白石中價值最高的一種，顏色為黑色、深灰藍色、深灰綠色，反射光下呈現黑色，因為本身體色較深，容易襯托出蛋白石美麗的遊彩，近年在印尼雅加達的萬丹省也傳出發現長在木化石上面的黑蛋白石，但質量多數不加。

2. 白蛋白石 (White opal)：

　　澳洲、美國、巴西、衣索匹亞皆有產出，大多數市場上見到的蛋白石多為此類型，本身體色關係，導致有些白蛋白石的遊彩並不明顯，但也有遊彩鮮明生動的白蛋白石，也因為如此市場上白蛋白石的價格差異較大。

3. 水晶蛋白石 (Crystal opal)：

　　透明度如水晶般的剔透，因本身無體色，使得遊彩的好壞對水晶蛋白格外重要。

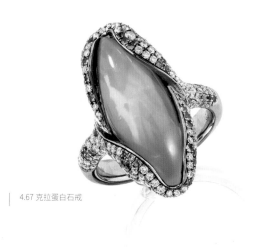

4.67 克拉蛋白石戒

4. 火蛋白石 (Fire opal)：

　　主要產在墨西哥、巴西，氧化鐵致色導致蛋白石呈紅、橙、黃色系，火蛋白不同於其他蛋白石優先考量的是體色而非遊彩，若切磨成隨意形狀的設計再加以裝飾會大大提高其價值，火蛋白本身通常淨度佳，所以在市面上是有機會可以找到火蛋白石磨成刻面寶石銷售。

5. 礫背蛋白石 (Boulder opal)：

　　多產自澳洲昆士蘭，這類型的蛋白石通常會連同母岩一同包含進來一起切磨，蛋白石僅占薄薄一片，藉由母岩襯托出蛋白石漂亮的遊彩。

6.Potch 蛋白石 (Potch opal)：

　　Potch 蛋白石通常指的是不帶遊彩的一種蛋白石（祕魯：粉蛋白、藍蛋白；巴西：黃蛋白），大多數開採出來的蛋白石種類都是這種，因為內部不含矽水球體，所以無法創造出遊彩的現象，值得一提的是如果能先在礦區找到黑色的 Potch 蛋白石，代表同一礦區往後一機會可以發現高價值的黑色蛋白石。

篩選蛋白石原礦

墨西哥礦區 maglena 挑選蛋白石

墨西哥火蛋白礦區

蛋白石的遊彩分級

遊彩是蛋白石最重要的現象,評價的好壞大大左右了蛋白石的價格,
一般會分為四個方向去評估一顆蛋白石的遊彩

1. 遊彩明顯度:

遊彩顯目程度,來自本身體色及形成過程中二氧化矽水球體排列的整齊與否,明顯的遊彩價值較高。

2. 遊彩遍佈的範圍:

遊彩在蛋白石上呈現的區域範圍,大面積優於小面積。

3. 遊彩的顏色:

市場上偏好擁有紅、橙色系的遊彩,如果同時富含七彩價格會更高,普遍市面常見多為綠及藍色遊彩,但這一點隨著流行趨勢都有些許不同。

4. 遊彩的圖案:

遊彩圖案分為三種:

(a) 星火 (Pinfire):點狀的遊彩,有如銀河星空般的感覺。

(b) 潑彩 (Flash):大面積一整片的遊彩,有如潑墨一般的感覺。

(c) 彩紋 (Harlequin):大塊狀,如色斑一塊一塊的界限分明組成,相對較為稀有珍貴。

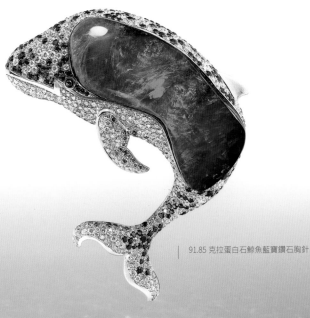
91.85 克拉蛋白石鯨魚藍寶鑽石胸針

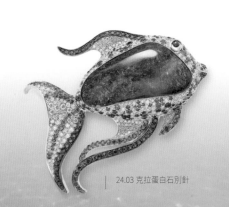
24.03 克拉蛋白石別針

多變的精靈 —黑曜石

Art collection of rainbow obsedian

撰文◎林恆生

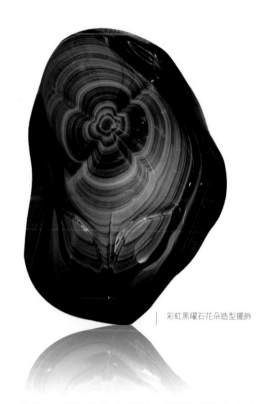

彩虹黑曜石花朵造型擺飾

黑曜石，一種神奇而珍貴的天然玻璃。它的深邃黑色和精緻晶瑩結構，為人們帶來了無限的遐想與令人著迷的魅力。這種神秘的寶石不僅擁有獨特的外觀，還蘊含著多樣的屬性，因此成為了收藏家們追逐的對象。

首先，黑曜石的材質極其堅硬且耐久，這使得它成為珠寶和工藝品製作的絕佳選擇。它的硬度可與鑽石相媲美，經過精心加工後，黑曜石的表面呈現出美麗的光澤和紋路。這種獨特的質感和光澤，使得黑曜石的珠寶成為時尚界的寵兒，並在全球範圍內廣受歡迎。

其次，黑曜石被認為擁有強大的能量和靈性。根據傳說，黑曜石能夠幫助人們消除負面能量，平衡身心靈，促進修行和冥想。因此，許多人將黑曜石用作護身符或開運物品，相信它能為他們帶來好運和保護。

作為一種珍貴的收藏品，黑曜石具有極高的投資價值和收藏價值。由于其稀缺性和特殊性，黑曜石的價格一直在不斷攀升。對于收藏家來說，擁有一塊優質的黑曜石，不僅是一種身份的象徵，還能為他們帶來豐厚的經濟回報。

無論您是珠寶愛好者還是收藏家，黑曜石都是一種不可錯過的寶石。它的獨特之處不僅體現在其獨特的外觀和可塑性上，還體現在其帶來的能量和保護力量上。這種神秘而迷人的寶石，不僅是一個令人驚嘆的藝術品，更是一種能夠豐富人們生活的寶藏。收藏一塊黑曜石，無疑是一種對傳統和藝術的尊重，同時也是一種對自身品味和霸氣的展現。 讓我們一起追尋黑曜石的神奇之旅，感受其中無盡的魅力和力量！

墨西哥天然黑曜石擺件

黑曜石的種類介紹：

- **真黑曜石（Obsidian）**：最常見的黑曜石種類，純黑色，具有光澤、玻璃質感，常被用於製作珠寶或裝飾品。

- **雪花點石（Snowflake Obsidian）**：在真黑曜石中摻杂了白色的石英或方解石，在黑曜石表面形成了像雪花般的白色斑點，因此得名。

- **彩虹黑曜石（Rainbow Obsidian）**：在真黑曜石中含有多種金屬成分，使得黑曜石呈現出彩虹般的色彩，非常獨特。

- **開花黑曜石（Sheen Obsidian）**：在真黑曜石中摻杂了含有微小條狀礦物的物質，使得黑曜石表面呈現出類似光澤的圖案和紋理，非常美麗。

- **蜘蛛網黑曜石（Spiderweb Obsidian）**：在黑曜石中可以看到像蜘蛛網一樣的紋路，這種黑曜石通常被認為是真黑曜石的一種變種。

以上僅列舉了一些常見的黑曜石種類，實際上黑曜石的種類非常多，每種黑曜石都有其獨特的特點和外觀。

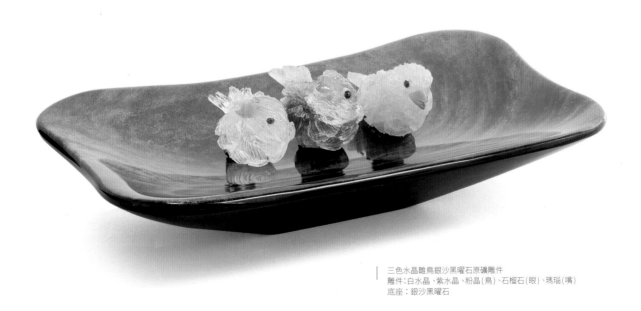

三色水晶雛鳥銀沙黑曜石原礦雕件
雕件：白水晶、紫水晶、粉晶(鳥)、石榴石(眼)、瑪瑙(嘴)
底座：銀沙黑曜石

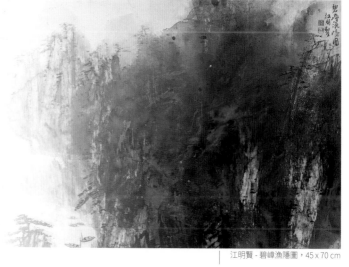

江明賢

藝術絢彩斑斕，超乎眾人期待

撰文◎Richard

江明賢 - 碧嶂漁隱圖，45 x 70 cm

很榮幸有機會推薦「江明賢」給熱愛藝術的好朋友們，幼年常見父親李子光先生在書房大畫案寫字，家中書畫藏書豐富，印象最深的就是有一本江明賢老師的畫冊，陪伴我渡過求學時光，家父待子女嚴謹，書畫便是必學的功課，多年來一直有收藏江老師作品的習慣，其中最愛的就是江老師畫中的江南及台灣風景與建築，對於老師獨特的現代水墨用墨技巧實為著迷，直到今日，我蒐藏藝術家江明賢老師畫作十餘年，「江明賢藝術專輯」為絢彩藝術中心開幕之際，所特別編輯彙整了我多年以來珍藏的江老師作品。

江明賢教授1942年出生於臺灣省臺中縣，國立臺灣師範大學美術系畢業後赴西班牙中央藝術學院深造獲得碩士學位，創作內涵受西方技法薰陶加上國畫特有技巧。之後前往紐約大學學習美術史，並且在中國擔任中國國家畫院院委暨研究員，於2012年北京人民美術出版社出版了「中國近現代名家畫集 — 江明賢」，與溥心畬、張大千、黃君璧齊名，成為首次出版臺灣具有成就畫家之「大紅袍」作品集，也是中國美術界對他藝術成就的肯定。更是少數能夠在歐、亞、美洲擁有廣大粉絲的台灣藝術大師，並於今年擔任台灣美術院院長一職，盡心推廣台灣藝術，江明賢教授為近百年中國繪畫追求「引西潤中」理論的實踐者，成就斐然。

中國水墨作品的文化涵養，氣韻生動意境豐富，構圖與題材以寫生為基礎，融合中西方美學精神與藝術技法，畫面層層堆疊人文美感，作品形式與情境兼備，《秋江筏影》傳承中式精神亦有似西方油畫立體的層次。文人畫為主流的傳統水墨國畫，以寫意為其主要美學追求，與古典油畫不同在於特殊的語言表述方式，在傳統文人畫中獨樹一格，並且不斷的創作，為藝術家的楷模。

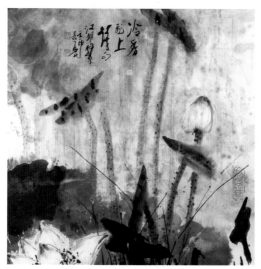

江明賢 - 冷香飛上詩句，46 x 45 cm，1992 年

江明賢 - 遠山飛瀑，64x125cm，1986 年

當代社會藝術美學雖持續面臨轉型問題，如何適應新時代的審美需求，在內容和形式上進行藝術革新，藝術家亦於各時期勇於挑戰突破，創作歷程劃分為數個階段性，分為：學院派時期1958至1968期間，與1973至1977，台灣鄉土題材和赴日發展時期1977至1987，如《遠山飛瀑》，大陸風光創作期間1988至1990年代，古蹟巡禮時期1997年之後，試驗探索期為留學西班牙、旅居歐美期間，反映藝術成長歷練過程，表現出藝術家深刻體會藝術的廣度與深度。

江明賢 - 莊園夢蝶，22x60cm，2017 年

本畫冊有其民族性語言：如《江南民屋》、《大溪》、《湖口老街》、《大溪遠眺》、《廟口一景》、《原民部落》等，畫台灣景色、廟宇、溪流美景、公路壯闊，鄉居野趣，他對鄉土的迷戀，與日常生活不可分割。點染間，噴、拓、染、碎筆的肌感，濃淡虛實，可謂無法同一觀點觀看之，畫面的重量與體積讓作品呈現變化多端的姿態，如《冷香飛上詩句》，中式意境煙雲變幻，頗具古典詩詞豐潤感。

江明賢 - 京都哲學之道，45 x 69.5 cm，2004 年

村上隆 - 信號 / 這個無情的世界（兩件一組）版畫，69x53cm，2016 年

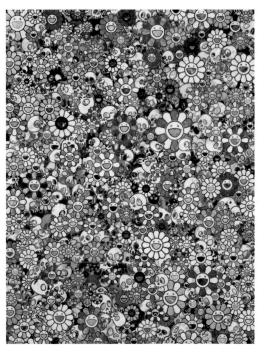

超扁平 X 幼稚力 X 小男孩 = 現代藝術教父－村上隆

村上隆

01

村上隆作為受日本動漫影響而專注於御宅族文化和生活方式的後現代藝術風格——超扁平（Superflat）運動創始人，他靈活地將日本次文化與精緻藝術結合為一於 1996 年首度發表他的「超扁平」宣言：「將來的社會、風俗、藝術、文化，都會像日本一樣，都變得極度平面（two-dimensional）今天，日本電玩和卡通動畫最能表現這種特質，而這些又在世界文化中具有強大的力量。」

2003 年村上隆透過展覽策劃提出「幼稚力」以及「小男孩」的概念。

村上隆發表了兩個看法：「現代日本社會流行的共同點就是『幼稚』和『可愛』。」「動漫的審美體驗是獨特的，它會打動你未泯的童心，激起你對童年的美好回憶。」

戰後的創傷使日本民眾的心中始終存在一個「小男孩」，不願當個大人面對殘酷世界，「小男孩」也令人聯想起 1945 年丟擲在廣島的第一顆原子彈，原彈爆炸升起的蘑菇雲、骷顱頭，此類符號也經常暗藏於作品中，可愛的背後蘊藏著暗黑與死亡意涵。

王攀元 - 聚落　水彩，52x38cm

王攀元 - 裸女　油畫，16x 22.5cm

王攀元 - 人群 水墨，12x68cm

「滄海一粟知天地，流年千緒畫鄉情」

王攀元 の 02

　　王攀元的一生艱辛疾苦、顛沛流離、飽嚐困頓，卻從未放下畫筆，因為油彩的費用較為高昂，而轉以水彩為創作主軸，但始終揮毫不輟，以細膩深邃的情感、層層繪上的畫彩，沉穩而飽含力道地畫出內心的情思。

　　王攀元的題材多圍繞在人、孤帆、動物，以及所居的宜蘭和遙想的江蘇故景，他的用色純樸而優雅，構圖簡約而奇絕，充滿一種既深沉又淡泊、既渾厚又內斂的美感氛圍。

看似有印象派畫風的光影流動，卻更多了從水墨技法衍生的濃淡堆疊，不論是水光、雨影或者水彩暮色日出，每一抹色彩，都如人間美景，他也用油畫道盡藝術家一生所感。

常玉 - 瓶梅，118.2x64.7cm

常玉 - 花，61x94.7cm

常玉 - 雙馬，81.6x115.4cm

在全球藝術界被譽為「東方馬蒂斯」，
一代華人大師常玉

常 玉

03

常玉將難以捉摸的肢體語言不斷簡化，用線條在講故事。十足展現出毛筆流暢的書寫特性或濃或淡，或輕或重，或粗或細，或虛或實，極具中國筆墨韻味。

欣賞常玉的畫作是在欣賞線條以及那些線條形成的感覺，而剛好那些線條被畫成了女人、動物、花草，同樣地，有些畫作裡沒有線條，那時的我們則欣賞形狀和形狀構成的感覺。

常玉 - 人約黃昏後 版畫，114.4x77.9cm
2017 年國立歷史博物館 168 版常玉版畫

鄒森均 - 冬之系列 -5　油畫，90x90cm，2023 年

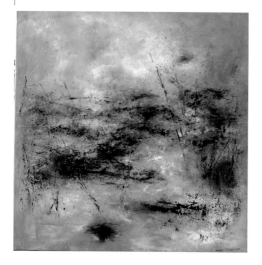

鄒森均 - 冬之系列 -7　油畫，90x90cm，2023 年

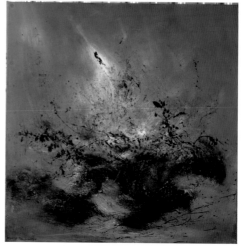

鄒森均 - 秋之系列 -1　油畫，77x55cm，2023 年

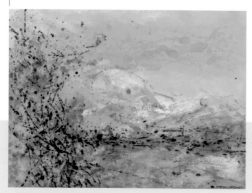

鄒森均 - 春之系列 -2　油畫，77x55cm，2022 年

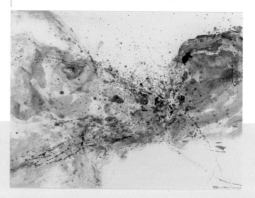

鏡頭之下的畫彩－－鄒森均

鄒森均體現了從普通大眾邁向藝術人士的特殊經歷，他並非美術相關的領域出身，最初也是對攝影感到興趣，才逐漸踏入了藝術的世界，因為喜愛繪畫、致力於推廣宜蘭的藝術，甚至不惜將原有的照相館改建為畫廊。雖然在 2022 年時，畫廊遭逢祝融之災，但鄒森均始終樂觀面對，但老師也坦言，於此次意外後，他的作畫用色會避開紅色系的顏料。

鄒森均於疫情期間潛心作畫，他的藝術邁向新的里程碑，於這兩年間創作了大量的抽象畫作，以故鄉的風情為主題，佐以特殊的顏料與畫布的搭配，勾勒出獨屬於他的作品。

鄒森均

04

李義弘 - 森林　攝影，58.5x150.5cm

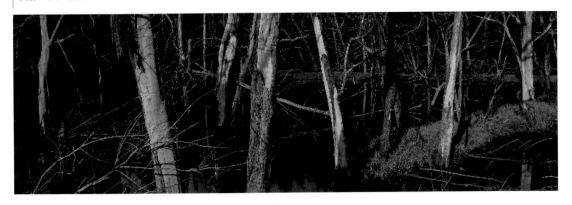

李義弘 - 漂流木　攝影，61x190.5cm

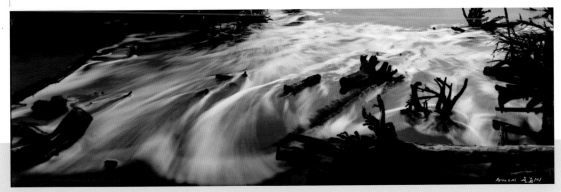

追憶巨匠的殞落
水墨山水的造景與寫景 –– 李義弘 - 攝影

李義弘

05

臺灣戰後第一代水墨大師李義弘 (1941-2023) 於 11 月 13 日辭世，各界深感哀悼，並將老師對於藝術生命熱忱，視為世代的典範。

李義弘清新的筆墨結合攝影的文人情懷，以南台灣鄉間的水墨寫生題材崛起於畫壇，發覺冷僻而真實存在的題材並且探討顏料的極致，畫紙隨著他的腳步及生活經驗、藝術修為的增廣，純粹而原真。

偏愛帶著相機尋訪奇山勝水、小徑幽溪，大膽的構圖、虛實錯置，帶著雅致古韻的今山今水，於尋常中追尋不凡的氣象。

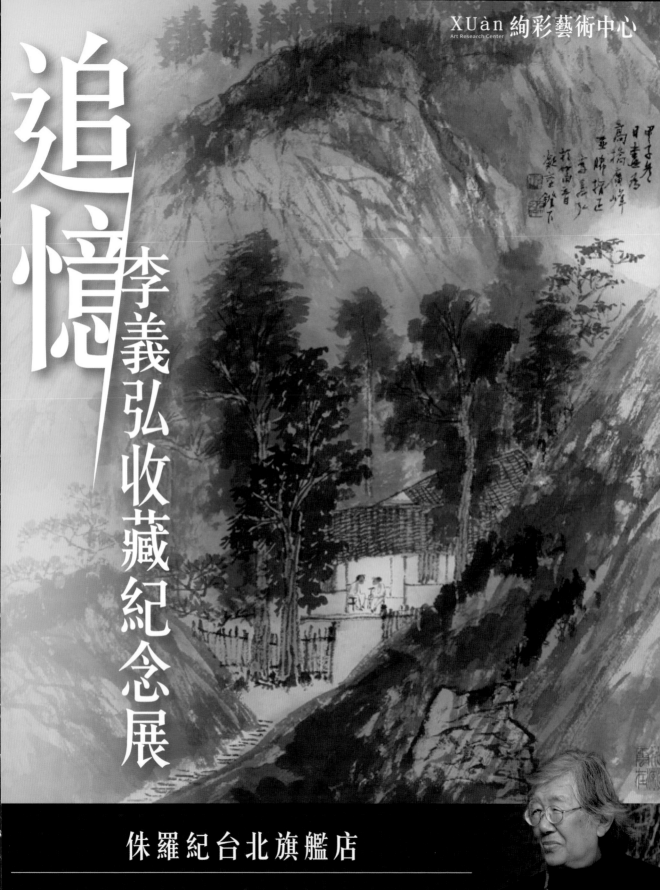

追憶 李義弘收藏紀念展

XUàn 絢彩藝術中心
Art Research Center

侏羅紀台北旗艦店

02-2593-3977
台北市中山區民權東路二段17號
(捷運中和新蘆線-中山國小站4號出口前行400米)

2024 7/02(二) ~ 8/01(四)

趙無極 - 無題 版畫 61/99，39.4x49.6cm，1970 年

趙無極 - 無題 版畫 89/99，59.5x39.5cm，1981 年

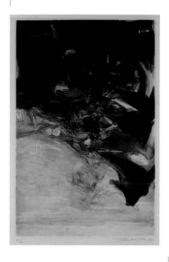

趙無極 - 無題，33x28cm，1994 年

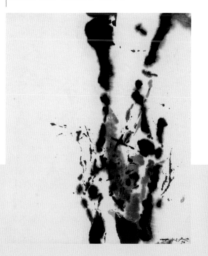

趙無極 - 詩畫的頌讚 15 之 5，76x50cm，1976 年

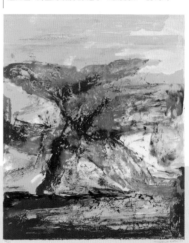

如此完美揉合中西藝術傳統的藝術家，非趙無極莫屬

趙無極

06

　　50 至 70 年代，趙無極深刻探索繪畫的方法，逐漸演變成個人的抒情抽象風格。畫裡色彩的多重振動使畫布躍動了起來，在畫筆的揮灑下，觀者可以感受畫家完全的投入，以及那如風馳電擎的動感與張力，帶給人虛與實、輕盈與渾厚共織的想像。

　　70 年代以後，趙無極進入他的蛻變期，開始突破原有的畫面格局，從「聚」走向「散」，出現一種「中空型」結構或將中心偏移，讓畫面更加豐富多變，他自由調度畫面時空，或聚或散，或虛或實，真正進入自由境界。到後期，他又將顏料稀釋，在畫中融入了更多的水墨趣味。巴黎的評論家說趙無極的藝術體現了中國人特有的一種「冥想的精神」，將中國的這種「冥想精神」和「道」的觀念表達了出來，以「無形」表現哲學之「大象」。

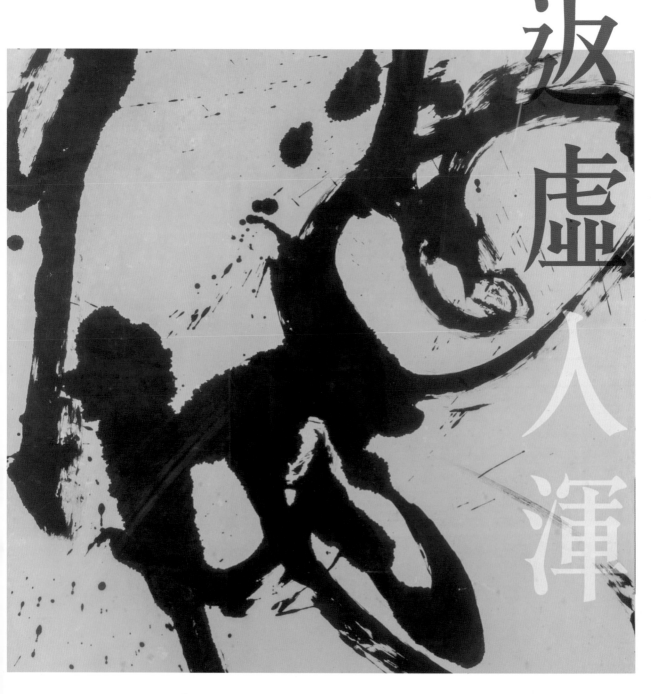

XUàn 絢彩藝術中心
Art Research Center

返虛入渾

楊子雲個人展

2024

1/30 - 3/05

02/24（六）14:00~16:00 開幕茶會

絢彩藝術中心FB粉絲團

Jurassic
MUSEUM
侏羅紀博物館 ｜ 桃園市蘆竹區新南路一段125號B1 ｜ TEL：03-212-2990
（長榮海運附近）

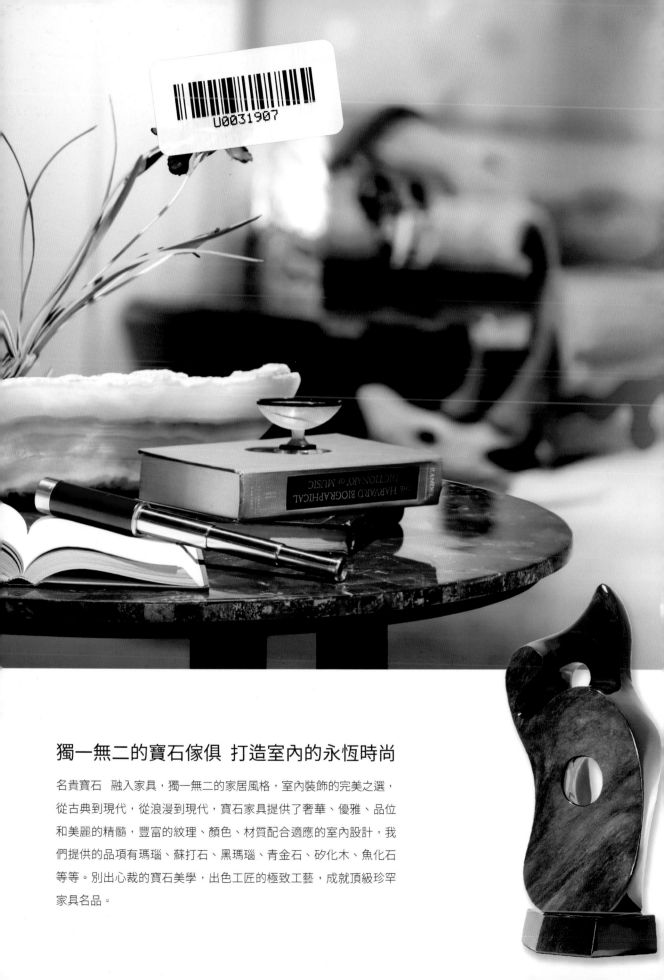

獨一無二的寶石傢俱 打造室內的永恆時尚

名貴寶石　融入家具，獨一無二的家居風格，室內裝飾的完美之選，
從古典到現代，從浪漫到現代，寶石家具提供了奢華、優雅、品位
和美麗的精髓，豐富的紋理、顏色、材質配合適應的室內設計，我
們提供的品項有瑪瑙、蘇打石、黑瑪瑙、青金石、矽化木、魚化石
等等。別出心裁的寶石美學，出色工匠的極致工藝，成就頂級珍罕
家具名品。